U0016760

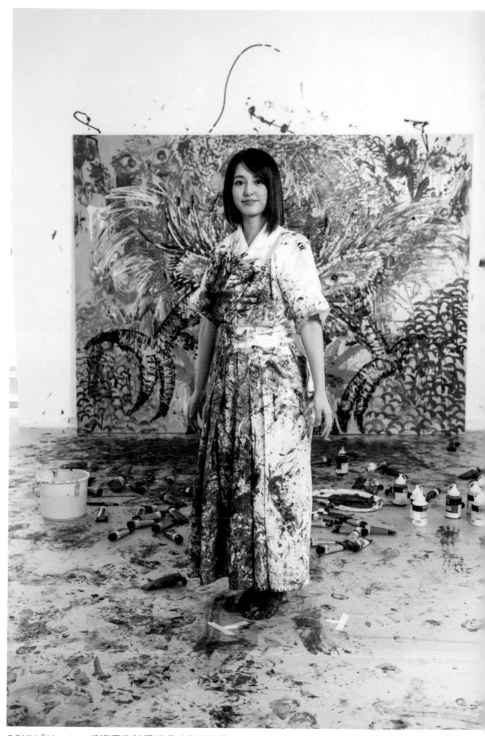

SONY「Xperia」手機廣告拍攝現場（東達也攝）

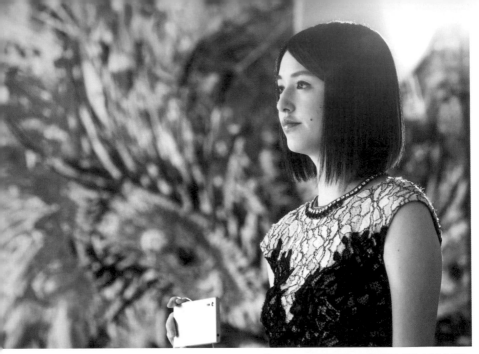

SONY「Xperia」手機廣告拍攝現場（平本美由攝）

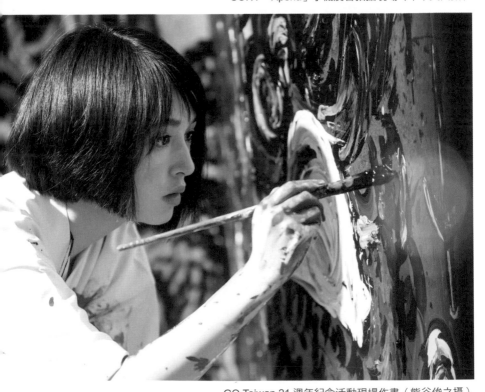

GQ Taiwan 21 週年紀念活動現場作畫（熊谷俊之攝）

首次赴紐約，展開「高強度藝術特訓」

（日後促成在媒體曝光的契機）極度專注凝神，正在雕刻銅版的小松美羽

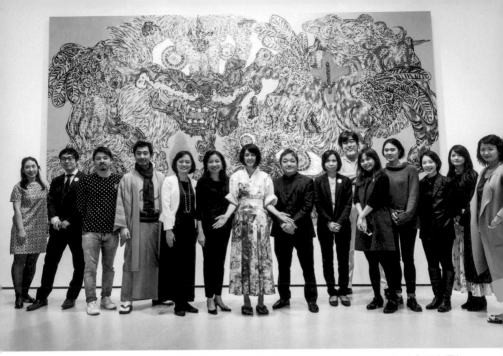

小松美羽及工作團隊（攝於白石畫廊・台北個展）（東達也攝）

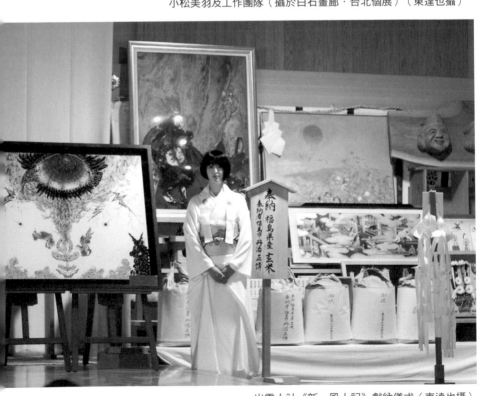

出雲大社《新・風土記》獻納儀式（東達也攝）

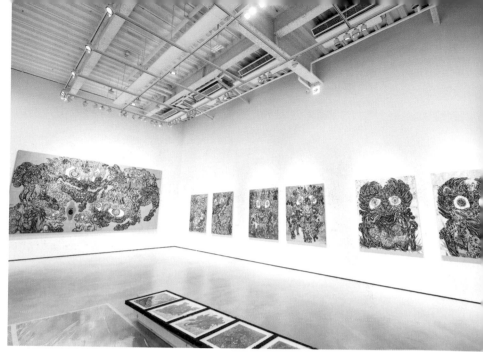

攝於白石畫廊 · 台北（Whitestone Gallery Taipei）（東達也攝）

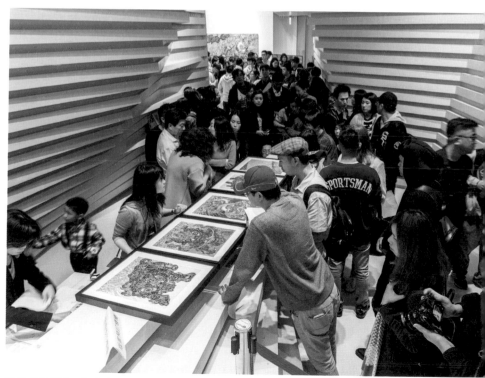

攝於白石畫廊 · 台北（Whitestone Gallery Taipei）（熊谷俊之攝）

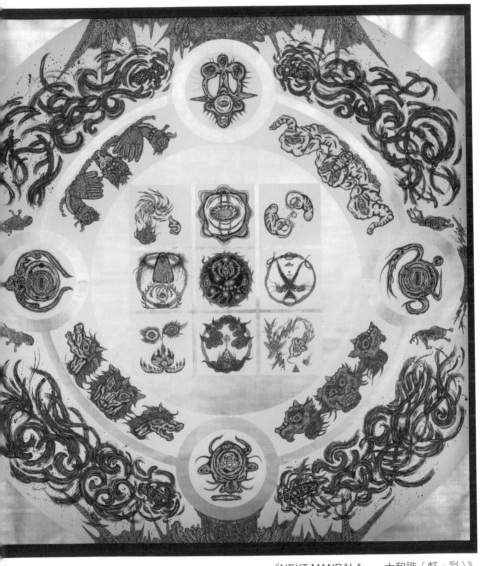

《NEXT MANDALA —— 大和諧（虹・彩）》

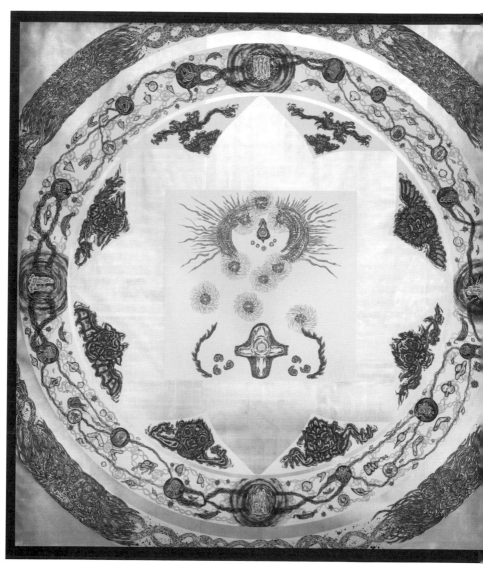

《NEXT MANDALA ── 大和諧（陰陽・白黑）》

《四十九日》

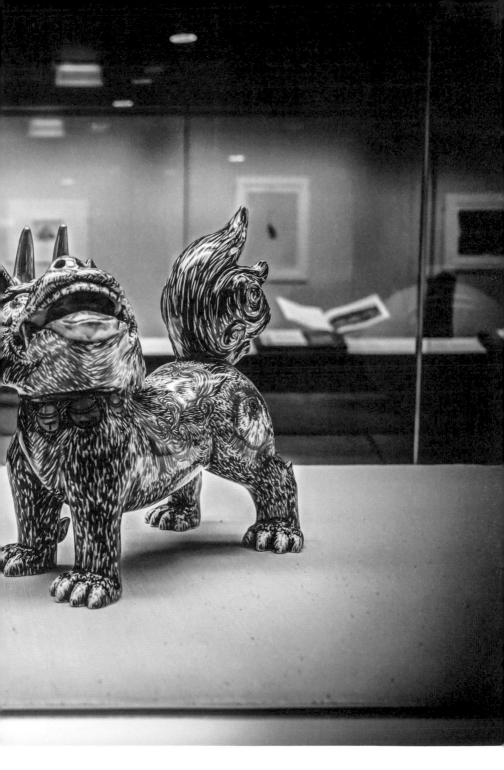

《天地的守護獸》獲選為大英博物館館藏（東達也攝）

《NEXT MANDALA ── 靈魂的故鄉》

《神與子》

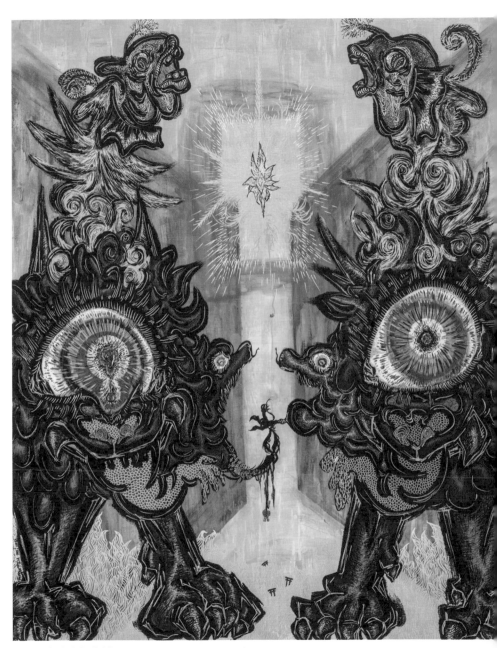

《歷史遺跡的守護者》

《新‧風土記》

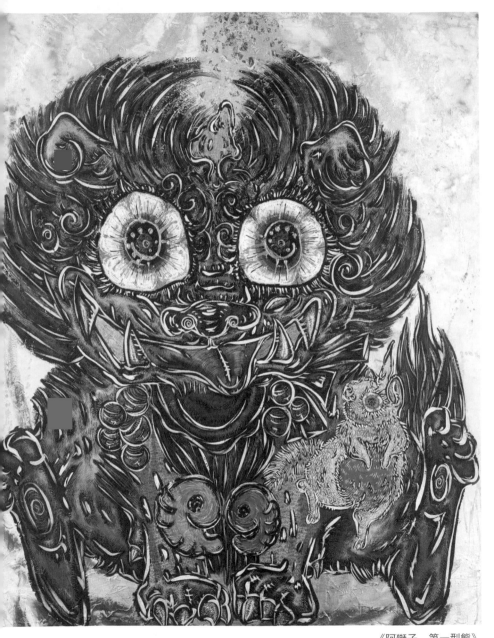

《阿獅子　第一型態》

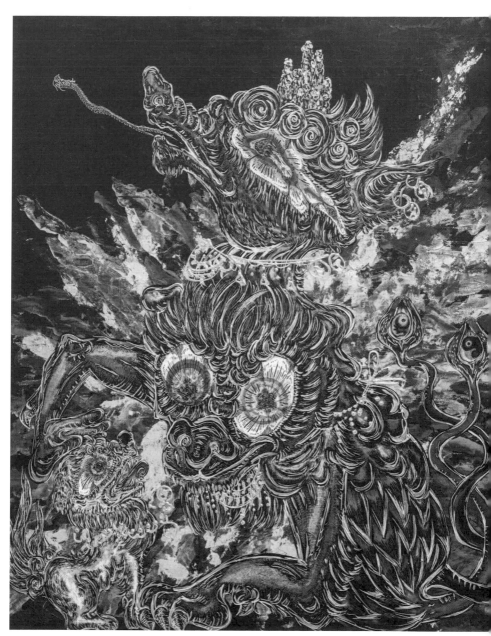

《Pray for Prosperity 〜生於幸福，生於繁盛》

《一對之風》

《持續照耀、不斷前行》

《伴隨鈴聲與光之音》

《地球流淚之日 —— 從廣島開始的和平祈禱》

《神聖的清晨》

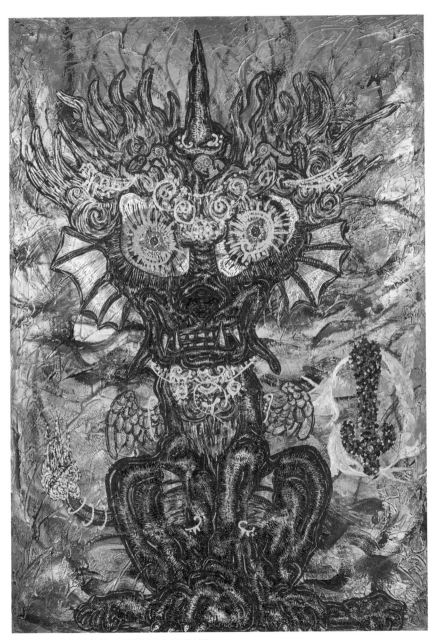

《威尼斯的街燈光芒，映照於水面的海獅》

《水龍昇天》

《父之姿、母之心、子之愛》

《滿月之日，神獸們鳴聲震地，響徹鐘乳石洞》

《開始啟動的存在》

《擁有雙子星宿命的神獸，大門於是開啟》

《清朗的日子與心願》

《滿遍的山犬之生命與恩惠》

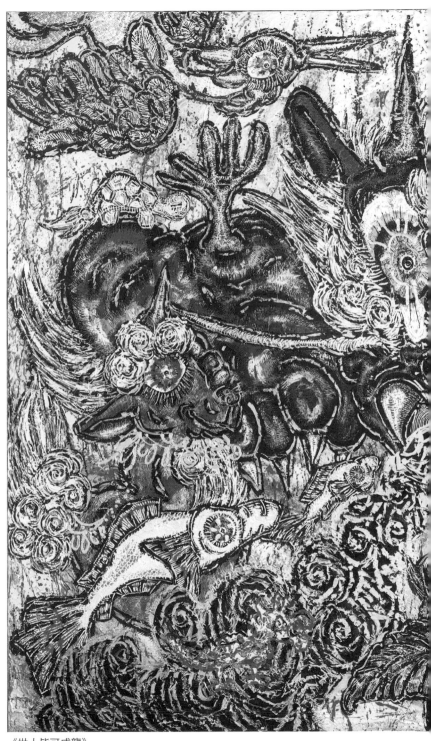

《世人皆可成龍》

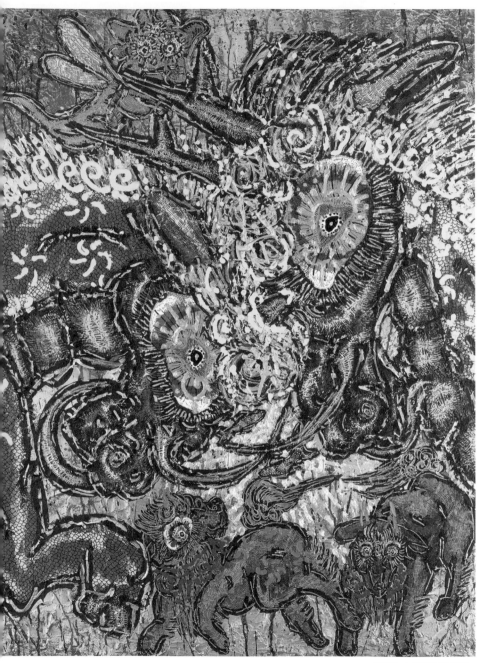

《日出之地即是王道》

尋找
靈魂的使命

世界のなかで自分の役割を見つけること

我創造藝術傑作的歷程

最高のアートを描くための仕事の流儀

小松美羽——著

嚴可婷——譯

前言

沒有迷惘。

也毫無不安。

面對著畫布，拾起畫筆，描繪線條。擠出顏料混合，調勻開來。運用畫筆，挪動手指。

作畫時顏料也有聲音，色彩本身富有意義。包括我的手臂、臉、衣服、裸露的腳趾，全部都與畫合而為一。不知不覺間，我成為這幅畫的母親。

我專注地默禱著，期待自己靈魂所釋放出的意念，將與世界及宇宙間的無數生命能量融合。我強烈地期盼著，希望渺小的我能汲取到神獸與神靈的能量。

於是畫作裡的神獸動了起來，咆哮著、怒目而視、齜牙咧嘴、雄壯威武地嘶吼。意氣昂揚的狛犬，氣勢驚人地在眼前奔跑。

快畫下來。我拚命地畫。

如呼吸般自然。

恍如生成、融合、創新、存在的過程。

＊　　＊　　＊

當代藝術家，畫家，繪師。

外界對我有各種不同稱呼，而我就是以繪畫為業。

我所描繪的是守護聖地的神獸，或是擔任神明使者的守護獸，以及神靈。

像是在寺廟與寺社可看到的狛犬、埃及的史芬克斯（Sphinx）、美索不達米亞的獅子等，超越文化與宗教，在這個世界留下無數神獸與守護獸的形象，我的作品也可以歸納在這個譜系之內。

描繪畫作不僅是現實世界中我賴以維生的工作，也可以說是超越個人身分，我的靈魂在這個世界的使命。

在讀小學的時候，大家應該都擔任過某些「幹部」。像是生物股長、圖書股長、衛生股長……

同樣的道理，只要出生在這個世界上，每個人一定都有屬於自己的角色。我覺得自己是碰巧有能力藉由繪畫，聯繫肉眼看不見的境界與這個世界。

我想自己出生在日本這個國家並非偶然，我不僅在這個國度特有的大和力扶持下成長，也有責任向全世界傳達這份力量。

或許正因為如此，許多人對於我在二十歲時製作的銅版畫《四十九日》感興趣。

我生長在大自然幽深，人與異界生靈甚至能夠交流的長野縣坂城町，一定有某種道理，因為上天賦予我使命聯繫不可見的世界與看得到的世界。

二〇一五年十月，我與有田燒的彌左衛門窯合作的立體作品《天地的守護獸》列為大英博物館永久收藏；同年十一月，我的作品《歷史遺跡的守護者》在全世界最具規模的佳士得藝術拍賣會成交，這既不能歸功於我有什麼天分，也不是因為我特別優秀。

在這個世界上，我負責透過繪畫將重要的訊息傳達給許多人，這就是我擔任的角色，為了幫助我完成這個使命，上天賜予機會讓更多人看見作品，我想這才是真正的原因。

關於「重要的訊息」，或許過去的人也透過繪畫、宗教、文學、音樂、舞蹈、歌曲或哲學，傳達至今。

由於我尚未成熟，還無法徹底扮演好這個角色。因此我決定接下來要繼續認真學習、精進與努力。

當然，我也不是與生俱來就察覺自己的使命。

嚴格說起來，我過去是個心不在焉的孩子。自從懂事以來，我好像一直在畫畫。即使年紀增長，喜歡畫畫的心情始終不變，依然鮮明，我卻從來沒有意識到自己的「天職」是什麼。

小時候光是取出夾在報紙裡的廣告傳單，在背面畫畫就很愉快。接下來是與同學鮮少往來，經常不去上學的中學時代。就讀女子美術大學短期大學部之後，

成為研究生，歷經了四年專心學畫的學生時代。儘管如此，想憑畫畫謀生仍不是件容易的事，我也曾努力介紹自己的作品，卻得到「感覺很不舒服」的殘酷評價。在二十八歲之前為了養活自己，我也有過各種打工的經驗。

不過當我對周遭的人敞開內心，察覺到自己的角色時，我漸漸地改變了。

* * *

這本書並不是為了「回顧過去」而寫。

而是想透過我「過去的經歷」，幫助你找到「未來的方向」，是為了與你互望，蘊含心願而寫的書。

也希望透過我擔任的「角色」，讓你意識到自己的「天職」。

我並不是個特別的、萬中選一的人。

每個人都有屬於自己的職志，我只是碰巧比較早發現，如此而已。

你也應該找到自己在世界上擔任的角色，選擇相應的生活方式。如果這本書

能夠成為察覺的契機，那真是再好不過了。因為「尋找自己的角色」，也就是發現個人生存的意義。

因此我想寫下自己一直以來的軌跡，提供參考。

這本書的內容，包括青春期的煩惱、與他人的互動。

也包括另一個神祕而不可見的世界、神獸與世界上的宗教。

以及我由衷喜愛的狛犬，還有冥想。

提及日本傳統表演藝術、蓬勃發展的亞洲藝術圈活動。

我所見識到的伊勢神宮與出雲大社、與有田燒陶窯的因緣際會。

還有我在紐約的見聞，在以色列獲得的覺察，泰國智者給予的啟示。

為了完成優秀的作品需要團隊協助，如果想成為世界公認的當代藝術家，金錢也是相當現實的條件，這些相關內容我都儘可能如實寫出。

以上的題材乍看之下雖然零散，但是彼此之間互有關聯。

在這個世界上，沒有與外界完全無關的事物。

當每個人作為最小單位，善盡職責使這個世界更美好，這其實也與另一個神祕的世界有所關聯。

你我都是獨一無二的個體。

希望你也能察覺自己的天職。

二〇一八年二月

小松美羽

為未來而存在的藝術

《歷史遺跡的守護者》與自己的使命

藝術作為聯繫的橋梁

《天地的守護獸》與大和力

藝術是聯繫靈魂的媒介

我們在生活中運用語言。

在心情愉快、充滿朝氣的早晨，我們會說「早安」。

覺得開心與感謝時，則說「謝謝」。

對於重要的人、所愛的對象，也會藉由語言表達情感。

想要挽回因誤解而導致破裂的關係，我們會哭著竭盡所能解釋。

藉由語言，可以傳達各種各樣的心情。因此我們每天交談，而我也正透過文字寫這本書。

儘管如此，語言卻不是完美的工具。

有些感覺無法透過語言表達，也可能因為迂迴的表現方式，使對方不明白真正的心意。

這樣是悲哀的嗎？

我不這麼認為。

語言只是一種媒介。還有其他幫助人與人溝通的工具。只要這樣想，自然就會想嘗試語言以外的其他途徑。

我繪畫時不只用筆，有時也會直接用手塗抹，也可能直接從顏料管擠在畫布上。能夠運用的方法越多樣化，越能表現出想達成的效果。同樣地，表達的方式越多，一定能更有效、更深刻地溝通。

人與人。靈魂與靈魂。天與地。這個世界與另一個世界。

為了聯繫不同的個體，語言以外的溝通方式確實存在。

而且我相信，藝術也是媒介的一種。

藝術並不是只有少數人才能享受的特殊嗜好。而是每個人都需要，能夠帶來療癒、透過靈魂維繫生命的「媒介」。

不論在哪個國家、與什麼樣的人，都有可能在某一瞬間，透過語言之外的事物產生聯結。

超越文化、性別、年齡的屬性，人與人，靈魂與靈魂可以彼此相繫。我自己的確體驗過藝術串聯起眾人的瞬間。

譬如二〇一七年六月，在東京花園露臺紀尾井町舉辦的個展「神獸——Area 21」有許多人蒞臨會場。其中當然包括藝術愛好者，對繪畫感興趣的人，不過我想光是這樣，不可能在九天內達到三萬名參訪人數。

其中包括假日出遊順路來看看的年輕人、住在展場附近的長者、父母帶著小朋友來參觀。也有母親帶著高中生前來，表示「因為我的孩子說將來也想從事藝術工作，所以我們來欣賞畫作」。

各種各樣的人，藉由我所描繪的神獸，與我，或與某個重要的人的靈魂形成聯繫。

二〇一四年獻納出雲大社的《新‧風土記》，畫中眼睛的部分嵌入切鑿成星形的鑽石，作為能量石。這是為了吸納出雲當地蘊含的能量，也同時讓作品與宇宙相通。

對於這幅作品在出雲當地代表的意義，與形形色色的人產生關聯，我由衷感謝。

不只是在日本。

還有英國、法國、紐約、香港、臺灣、新加坡。

我在不同的土地，為了與眾人產生共鳴發表藝術作品。

每每在作品中運用當地流傳已久、象徵信仰的色彩，便能夠與欣賞者的靈魂產生共鳴。於是我從溫暖的色彩中得到能量，得以描繪下一幅作品。這種周而復始的歷程，似乎也造就了現在的我。

二〇一六年在紐約的日本俱樂部（THE NIPPON CLUB）¹，我在觀眾前進行了現場作畫，後來這幅畫作為和平的象徵，收藏展示在世界貿易中心四號大樓。我想這也是因為藝術有聯繫受創心靈的力量，並且富有療癒的作用。

面對作品，不需要語言。

只需欣賞，感受與思考。

1　創立於一九〇五年的會員制社交俱樂部，宗旨是促進美日交流，為駐紐約的日本企業員工與眷屬提供交流場所。

列入大英博物館館藏的
「搖尾巴的狛犬」

二〇一五年十月十四日，我的立體彩繪作品《天地的守護獸》列為倫敦大英博物館的館藏，我想這也是藝術「聯繫眾生的力量」帶來影響的實例之一。

整件事的契機始於我與有田燒的相遇。專門製作有田燒，擁有悠久歷史的「有田製窯」將我描繪的狛犬設計稿塑形為陶瓷，然後我再於陶瓷表面彩繪，完成這件作品，是個全新挑戰。

對我而言狛犬的存在意義重大，也是我始終掛念於心的守護獸。

當時完成的是由「天」與「地」兩隻狛犬組成一對「天地的守護獸」。

單純地以靈魂直接面對，即使文化不同、語言有所差異也一樣。也不分男女老幼。光以靈魂來看，我們都是相同的。

以繪畫為契機，創造出引發靈魂共鳴的場域。我想這也是我的使命。

《天地的守護獸》曾參加英國女王麾下的英國皇家園藝學會（Royal Horticultural Society）所舉辦的「切爾西花展」。由於《天地的守護獸》在景觀設計師石原和幸的作品《江戶的庭園》（EDO NO NIWA）擔任庭院守護神，因此這也成為我們共同完成的作品。

很幸運的是，《江戶的庭園》贏得了花展的金牌獎。

「《天地的守護獸》是很特別的作品。像小松小姐這樣的年輕藝術家，跟有田燒所代表的傳統文化合作，令人欣喜。而且日本自古就注重庭園之美，這次以景觀設計作品在園藝傳統深厚的英國獲獎，這樣的緣分豈不是很難得嗎？想將日本文化宣揚到國際間，至少要讓英國最優秀的策展人（博物館與美術館的研究員）見識這樣的作品。」

在得獎的機緣而促成的餐會上，日本駐英人使館的人員懇切地這樣表示。我們的外館文化官員藝術造詣深厚，而且那一年適逢有田燒創立四百週年，意義非凡。

「我正好認識大英博物館的策展人，可以幫忙把小松小姐的作品集交給她。」

聽到出乎預料的提議，我立刻回答：

「那就拜託了！這對狛犬一剛抵達英國，就說起英文了呢。」

儘管彼此聊得很愉快，但畢竟置身在籌辦交錯的餐會上，不能抱太大期望。

我只覺得「對方在百忙中還願意幫忙，我就耐心等待，看是否會有回應吧」。

而且我也清楚自己才三十出頭，是個沒什麼名氣的藝術家。實力還不夠，接下來的路還很漫長。

雖然我只知道日本與紐約藝術圈的情形，不過策展人往往會瀏覽成千上百位藝術家的作品集，在英國應該也是如此吧。也就是說，能夠讓對方過目確實是個機會，但看了以後作品能留下印象的可能性並不高。可是我仍深切期待「雖然希望渺茫，還是不想錯過難得的機會」。

聽說外館人員只是向策展人提供作品集，結果對方不但實際看了《天地的守護獸》，還表示希望列入大英博物館的館藏。

我驚訝得說不出話來。實際與那位策展人見面時，我非常緊張。對方可是大

英博物館的策展人，一定是一流大學畢業，博學多聞，能說多國語言的精英分子吧。

在會面當天，我提醒自己「別曝露自己愚蠢的一面」，全身僵硬地朝大英博物館走去，這時樹蔭下有位女性在對我微笑。

「小松小姐！」

那是大英博物館亞洲部門的主策展人──妮可・柯立芝・羅斯曼尼爾女士。

她的日語很流利，與我對精英分子的推測完全相符。妮可在哈佛大學取得博士學位後，設立了塞恩斯伯里日本藝術及文化研究所（Sainsbury Institute for the Study of Japanese Arts and Cultures）。我後來才知道，她對日本文化的認識比一般日本人更豐富，也具備優異的日文寫作能力。

而且她毫不做作，對人親切友善。

「我一看到妳的狛犬，就對它們打招呼⋯『哈囉。』然後它們也回我說⋯『哈囉』，還啪噠啪噠啪噠地搖尾巴唷！真是太可愛了，好惹人喜歡。我立刻就決定要將它們納入大英博物館的館藏。」

妮可說她會對藝術品說話，藉由「作品會不會回答」判斷優劣。當然她應該不是光憑這項條件決定是否列入館藏，不過在思考時一定兼顧感性與知性。

「因為我們想收藏有靈魂的作品。」

雖然我還是不敢置信，但是後來收到正式的郵件通知，《天地的守護獸》就這樣確定列入大英博物館的館藏。

這背後包括各種各樣的奇蹟。像是託石原和幸先生的福，有緣與有田燒的窯場合作、參加英國的展覽。也必須感謝熱心聯絡妮可的外館人員，以及團隊工作人員。或許狛犬與英國自古流傳的鷹頭獅身守護獸「格里芬」起源相同，多少也有些影響。

不過，並不只是這樣。

搖尾巴的狛犬。能讓大英博物館與《天地的守護獸》產生聯繫，憑藉的是藝術本身的力量。

就像妮可所說的，是這對狛犬邊搖著尾巴，自己興高采烈地跑進大英博物館；我也這樣認為。

透過藝術引發靈魂的共鳴

當我去博物館或美術館時，會感受到作品的靈魂。

我覺得那裡面住著神靈呢。

同樣是古代的石像，有些彷彿有靈魂寓於其中，令人不自覺想雙手合十。也有些石像感覺已像是空屋。

對我而言，藝術就像其中棲息著神獸或守護獸的靈魂之屋。

《天地的守護獸》會對妮可搖尾巴，或許是因為在我製作完成後，狛犬的靈魂從天而降，覺得「這裡感覺很舒服，我來住住看吧」，於是寄居在作品中。

《天地的守護獸》有狛犬的靈魂居住，因此能回答妮可的問題。

自己全神貫注完成作品後，來自不可知的世界的靈魂住了進來。因此藝術品閃耀光彩，具有橋梁般聯繫的力量。

如果是優秀的作品，不只一個靈魂，還會有多個靈魂棲息。或許就像靈魂的

共居公寓。

當我看到真言宗開山祖師空海的書法，感覺到字裡行間包含許多守護獸、神獸、神靈、妖精。好像有許多靈魂駐留其中，彷彿一間清爽寬闊的房子。留下獨特作品的若沖，或許就像動物溝通師吧。

伊藤若沖的作品也讓我覺得像是神靈的共居公寓。

在我們眼中，若沖的作品裡描繪了許多動物，其實他從動物的生命與樣態，或許也觀察到靈魂或神佛的存在吧。這麼一來，在潛水攝影機尚未發明的時代，他竟能栩栩如生地描繪出章魚在海中游泳的模樣，其中的奧祕似乎已然揭曉。

在某次個展會場，有位能夠通靈的人忽然告訴我：「小松小姐的前世應該是伊藤若沖。」我從來沒想過自己的前世，如果一定要猜，我會說：「嗯——我上輩子大概是隻蟲吧？」因為自己只抱持這麼簡單的想法，所以「前世是若沖」的說法是真是假都無所謂，不過聽到有人將我跟藉由動物摹寫靈魂的天才相提並論，我真的很開心。

雖然我距離空海或若沖的程度還很遙遠，不過身為藝術家，我的責任就是創

造出能讓靈魂欣喜居住的家，換句話說，那就是會有神靈依附的藝術品吧。

我從小到大，一直感受到神獸的存在。

並不是出於特定的宗教信仰，不過我相信神聖事物與不可見的世界存在，因此為了學習，長大以後曾前往泰國、學習猶太教的思考方式、獲得佛教住持與神道教宮司等神職人員的教誨等等。

「所謂的靈魂，究竟是什麼？」

這樣的疑問在我過了二十五歲以後愈來愈鮮明，泰國的聖者教導我：

「靈魂是會成長的。重要的不是鍛鍊肉體，而是磨練心智。」

聽到靈魂的成長，我恍然大悟。

我相信靈魂的存在，所以我一直試著描繪注入靈魂的作品。學習用色、研究各種素材，為了讓身心澄淨也試著冥想。不過，這些都只是肉體或技術面的精進，我完全沒有意識到靈魂的成長。

既然我們生存在現實世界，肉體當然很重要，沒有身體根本無法繪畫。而且還要並用到手、腳、眼睛。為了呼吸會用到肺，也需要心臟配合。要運用到身

體、心靈、生命來畫。不過其實真正促使我繪畫的是靈魂。儘管如此，不知不覺間我卻在忽略靈魂的狀態下創作。

我察覺到這樣不行。以這樣的方式，儘管我的繪畫技巧稍有進步，那並不是我的「天職」。

比起追求繪畫上的進步，我更應該提升祈禱的境界。

靈魂是會成長的。不，應該有意識地讓靈魂成長——

從那時候起，我的繪畫出現大幅改變。那是在我二十七、八歲左右的事。

我認為世界某處存在著神聖的世界。像狛犬這類守護獸，或是像龍這樣的神獸，正往來於我們身處的世界與不可見的世界，同時也是神明的使者。

在遙遠的過去，神聖的世界與神的使者應該都與人更接近。所以像狛犬、史芬克斯、格里芬這些使者，在世界不同地方都製作成石像，歷經數千年遺留下來。

祂們作為使者，並不只是傳達來自神聖世界的訊息，也幫忙將這個世界我們所看不見的祈禱，傳達至上天。

因此我們描繪神獸與守護獸，期許畫出讓靈魂願意棲息的作品。

幸運的是，如果神靈棲息在畫中，看不見的世界將打開門扉。

即使前來觀賞我作品的人覺得「啊，這幅畫真好」，那也不是畫本身的力量，而是住在畫中的神獸與我自己的靈魂，跟觀賞者的靈魂產生共鳴。

隱藏在畫裡的神獸凝視著神聖的世界。

透過我的畫作，觀賞者的靈魂將與各種神獸產生聯繫，神獸也會質問眾人：

「你的靈魂是否美麗？」就這層意義來說，我的作品只不過是入口。為大家敞開門扉，成為聯繫眾人靈魂與神獸所棲息的神祕世界的觸媒，這就是我的使命。

靈魂產生共鳴的人，儘管不懂作品有什麼優點，也會凝視著畫作。我想在空海或若冲的作品前靈魂受到震撼的人，應該是與畫中許多神靈有所共鳴。

我希望此生持續創作，至死方休，努力師法前人留下蘊含神靈的作品。這也會讓我的靈魂成長。

靈魂是會成長的。越是讓想像馳騁於神聖的事物、看不見的世界，就越能感

受到靈魂的成長，因此我持續作畫。

我想讓平常對藝術並不特別關心、也不去美術館的人也看看我的作品。

為什麼呢？因為在這個世界上，每個人都有靈魂。

在全世界引起迴響的大和力

我的作品有的列入大英博物館館藏、有的在佳士得香港拍賣會成交，接受採訪時曾有人告訴我：「小松小姐的創作富有明顯日本色彩，但參與的活動與獲得的評價卻很國際化。」

確實，我的作品很幸運地漸漸地往海外發展。

以最近的例子來說，二〇一七年十月當我的作品在 ART TAIPEI 臺北國際藝術博覽會展出，「VOUGE Taiwan」臉書粉絲專頁貼出我的活動介紹影片，點閱次數超過七十四萬次。

十二月時，在同年四月臺北新開幕的「白石畫廊」（Whitestone Gallery

Taipei）舉辦個展，一個月內的總訪客數達三萬人以上。據說在開幕首日，從畫廊入口到十字路口大約二百公尺的距離，共有超過一千人在排隊等待入場，在日本已成立五十年的「白石畫廊」，據說還是第一次為了藝廊內的活動去警察局提出道路使用申請。

國外的人不懂日文。如果要讓大家更深入了解作品的理念，必須借助精通雙邊文化的翻譯者或口譯員。

在國外，花錢聘請翻譯或口譯固然重要，但更重要的是譯者本身是否懷抱熱忱。翻譯內心是否有愛，將如實反映在話語、文章，以及宣傳過程。

在我們的工作團隊裡，有位精通臺灣與日本文化，並且熱愛我的作品的夥伴星原恩小姐，她不只身兼筆譯與口譯，也擔任宣傳事宜，工作時總會考量到創作者的立場。一切都源自相逢，相逢也伴隨一切。正因為如此，我在臺灣的首次個展進行得很順利。

在臺北前來參觀的民眾，除了眼界很高的收藏家，也有許多小學生與年輕人，這裡的人應該相當喜愛藝術吧。由於盛況驚人，除了各大新聞臺來採訪報

導，四大報中的《中國時報》也以相當大的篇幅介紹。

另外，購買我作品的收藏者也遍及世界各國。

像是日本知名企業的創辦人，臺灣的超高人氣創作型歌手與銀行總裁，新加坡的不動產王，世界知名品牌的副總裁，馬來西亞的皇族……

在銀座舉行的個展，意外地也有首次訪日的美國當代藝術收藏家出現，他當場決定買下兩幅作品。因為我從未見過他拿出的鈦金屬信用卡，還天真地想著：「要是子彈擊中這張卡，會不會反彈回去呢？」同時也對世界上有這麼一擲千金的人深感訝異。

在這樣的活動中，當我說「想將大和力推展至全世界」，曾被解讀為「想將日本文化介紹至全世界」。

我的確與有田燒、博多織等日本傳統文化合作，藉由這樣的形式創作，人們乍看到狛犬與龍的時候，或許會產生「和式主題」的印象。對於出生在日本的我而言，日本風格的確是相當重要的表現手法。

但我並不想只是以傳達日本的魅力為目標，停留在以和風為訴求的階段。

所謂的大和力，並不是「日式風格」。而是將日本自古以來流傳的各項傳統整合起來，加以重新設計的力量與方法。

集結、統合世界各種文化的能力，正是日本所擁有的「和」的力量，「大和力」則是龐大的和之力。「和」是第一人稱，「大和」則有超越普通多數的涵意。

「和」就像圓似的，擁有涵蓋、混合各種不同事物的力量。藉由融合相異的文化、宗教、思考方式與歷史，「和」自然就會成立。

也就是說，大和力不僅限於日本，跨越海洋整個地球規模的「和」，才是真正的大和。

那是將人類的思想、文化、宗教、藝術合而為一的力量，所以每個國家都有大和力，只不過日本自古以來就是最擅長融會貫通的國家之一。這麼一想，大和力是世界共通的，也是地球歷史上的重要遺產。

當我詢問有田燒第十五代傳人酒井田柿右衛門：「為了向世界傳達日本文化，您費了什麼樣的心思呢？」他告訴我相當有趣的答案。

「我並沒有打算將日本文化推廣到國際間。我們本來只是製作銷往海外的器皿，不僅是日本風格的製品，也製作西洋食器，如此而已。」

在十七世紀的歐洲，荷蘭東印度公司引進中國瓷器，其中又以景德鎮製作的瓷器備受喜愛。但是從明朝過渡到清朝，在改朝換代的戰亂中，景德鎮停止生產，於是「既然如此，那就改進口日本的製品好了，反正那裡同樣也有瓷器文化」。

原先作為「景德鎮的替代品」引進歐洲的柿右衛門與伊萬里燒，據說後來以特有的美感獨領風騷。

亦即所謂的「文化」，有可能是為了生存，符合當時所需的先進事物。然後不知不覺過了幾百年，就改稱為「傳統文化」。

「堅守過去的傳統與做法固然重要，但正因為跨出嶄新的嘗試，所以柿右衛門可以歷經漫長的時間存活下來。接下來當我們面臨問題，也會這麼做。」

聽到柿右衛門先生的話，我心想他說的一點也沒錯，覺得獲益良多。

中國與韓國、日本的瓷器文化傳到歐洲，促成德國麥森與丹麥的皇家哥本哈根瓷器誕生。反過來日本瓷器也受到西歐文化影響，設計也有所變化。雙方的瓷器都變得更美、更洗練，我想這就是大和力。

為了表示內心的敬意，我也想讓自己的畫作與拜訪的國家產生關聯，表現一致性。所以當我去國外時，除了對該國的大和力表現敬意，也希望發揮自身的大和力。正因為想要如實表達對當地文化尊敬的心情，我希望能透過藝術與世界溝通。

譬如在香港與臺灣，我發表的作品涵蓋象徵當地的獅子與我自己的狛犬。在中華文化中，經常可見許多獅子與龍的彩繪流傳下來，有深遠的「獅子文化」。或許到了日本，獅子就化為狛犬，形成「犬文化」，不過我所描繪的狛犬，其實融合了世界各國的獅子與日本的狛犬。那是我藉由大和力，將狛犬加以嵌合的形象。

所謂嵌合體是生物學的概念。就像驢子跟馬生出騾子一樣，是混合異種細胞誕生的結果。

嵌合體又稱「奇美拉」，這個詞源自希臘神話的「chimera」，擁有獅子的頭，山羊的身體，蛇的尾巴。雖然人們說奇美拉是傳說中的怪物，我卻認為是一種神獸。

藉由大和力走向世界。將一切融合，以「和」的方法使元素奇美拉化。

這也是我從事繪畫的主要原因之一。

藝術的原點

山犬大人與水杉之夢

由山犬大人守護的時光

在我心中，的確有難以忘懷的景象。

不論在散發著青草氣息的夏日、降雪伴隨著強風的日子，牠幾乎都在場。

我稱牠為「山犬大人」或「犬先生」。

長野縣埴科郡坂城町，那是我出生、成長的地方。

小時候，我跟哥哥與妹妹三人經常去千曲川或附近的山林玩耍。從我們家到千曲川的河原之間，是即使沒有大人陪伴，孩子們也能自己去的地帶。但是跨越河流的大橋比較危險，必須有大人陪才能渡河。所以在讀中學前，還不能單獨去「河的對岸」。

因此我們在兒童腳程內的狹小區域遊玩。雖然路徑並不複雜，對於大人來說很簡單，但是玩到渾然忘我的孩子，的確有可能忽然找不到回家的路。

當日照轉弱，原本熟悉的山林也變得深不可測，夏日草木叢生，視線也變得

不佳。常去的地方變得陌生，令人不安。因為不安而輕舉妄動，就會迷路。這時出現的就是那位山犬大人。牠的毛色是深咖啡色，大小跟中型犬差不多。我猜那就是在媽媽買的動物圖鑑裡看到的狼。

雖然是狼，卻並不凶猛。

牠跟我們保持一定的距離，靜靜地走在前面。就算迷路了，只要跟在牠後面，自然就會看到熟悉的路回家。當我們走得太慢，狼頻頻回頭看我們。如果距離拉得太遠，牠會停下來等我們跟上，但也不會近到讓我們可以撫摸。

每當我們迷路想回家時，狼一定會出現。我跟妹妹稱牠為「山犬大人」。

最早看見牠的時候，我大概還在讀幼兒園。上小學以後，我跟妹妹放學如果不急著回家，在路上逗留，山犬大人也會出現。只有單獨一個人的時候，也曾遇過白色或黑色的山犬大人。

「這裡有好多隻不同的狼出沒呢。」我本來以為這是理所當然的，直到某次聽人說：「日本狼早就已經絕跡了喲。」

「那不是狼嗎？不然究竟是什麼呢？」

我大概是在讀中學的時候，開始心生疑惑。

我讀的中學位於千曲川對岸，一個人渡河時感覺稍微像個大人。不過山犬大人有時候仍然會出現。

長野縣有些地區海拔頗高，非常寒冷，由於戶外氣溫太低，即使地下沒有溫泉，有時千曲川的河面也會散發霧氣。山間的積雪雖多，但坂城町並沒有很厚的雪，在中學三年級的冬天，很難得地出現颮強風的降雪，足以讓雙腳在雪地間動彈不得。

雖然沒有出太陽，但是因為雪的緣故，眼前的景象出奇明亮。獨自走在杳無人跡的路上，可看到在雪白的背景中點綴著一抹濃棕色，牠就站在那裡。

「是山犬大人呢。啊，好久沒看到你了。」

我很開心，像小時候一樣尾隨在後。山犬大人跟往常一樣，跟我保持一定的距離，在前方帶路。

這時我無意間往腳下看。才發現雪地沒有牠的足跡。

042

我總覺得山犬大人似乎不是日本狼，但確實存在，就像某種不可思議的野生犬。

而且我自認為跟山犬大人很要好。

不過，當我察覺到地上沒有足跡，隨即發出「啊」的聲音。

於是牠忽然回頭看。彷彿在追自己的尾巴似的，原地轉了好幾圈，接著消失在風雪中。

我慌張地奔向山犬大人剛才站立之處。那裡也沒有留下腳印。

不久，晚熟的我初經來潮。

山犬大人後來再也沒有出現。比我小三歲的妹妹，小時候應該跟我一起看過山犬大人，最近再問她，她卻說完全沒印象。

在我的作品裡常有狛犬登場，也是受到當時山犬大人的影響。

或許就是牠，將年幼且迷失的我引領帶入藝術的世界。

畫在廣告傳單背面的動物們

在遇到山犬大人之前，從我有記憶以來就在畫畫。

我的記憶大約是在兩歲左右開始，那時母親肚子裡懷著妹妹，我還清楚地記得自己說過「小寶寶生出來後，我要畫畫送她」。

千曲川附近有山圍繞，坂城町也是靠近山的小鎮。甚至因為附近有熊出沒，小學有時會停課半天。我們在山上建立祕密基地，摘野草回家裝飾。附著在草上的蟲卵孵出為數驚人的小蟲，把媽媽嚇得尖叫。

到了夏天，我們就去千曲川玩水，有位大叔擅自在河邊圈地飼養各種動物，簡直就像動物園，現在回想起來覺得那恐怕是違法的。我經常過去探望，利用學校剩餘的營養午餐麵包餵雞、牛、山羊跟馬。

在空氣澄澈的長野設有許多精密儀器的廠房，我們家也經營著一間小型工廠。

在我十八歲以前，我家住在坪數有限的集合住宅，按照規定公寓不能養貓跟狗，但我卻養了許多其他的小動物，像是牡丹鸚鵡、兔子、倉鼠、鼯鼠、

蠶……

我在報紙夾帶的廣告傳單空白背面，用鉛筆描繪身邊的各種動物。我也很喜歡母親買給我的動物圖鑑，其中的插畫很精細，我也常反覆摹寫罕見的動物。

「袋獾好可愛喔。澳洲竟然有這樣的動物，我好想去澳洲。」

媽媽喜歡繪畫，或許是受到她的影響，我們三人也經常畫畫。把媽媽為我們蒐集的藍色與紅色廣告傳單裁成紙片，一張張地畫上動物，自製交換卡片樂在其中。

我父親喜歡攝影，有時會以業餘愛好者的身分投稿到《風景攝影》雜誌，在徵件活動得獎。爸爸拍的風景照真的很美，大概在讀小學二、三年級的時候，我就央求他帶我一起去拍照。

「清晨四點就得出門爬山，只為了一直在那裡等待日出。很辛苦喔，而且山上很冷。」

儘管如此我還是繼續求著，於是他忽然給我一臺舊單眼相機。

他完全沒有教我使用方式，甚至在他拍照時，為了在按快門的瞬間不受打擾，會很凶地吼著：「不要動！」讓我覺得很緊張，所以我只尾隨在一旁。儘管如此，山景實在美不勝收，令人心曠神怡。

「你只要按快門就好。自己試著手動調整拍攝吧。」

意思是要我憑感覺拍攝呢，還是他只想打發我，好專心拍自己的照片？

關於攝影，爸爸教我的只有這些，但我現在仍然喜歡拍照，而且作品有自己的風格，我想這都要感謝他。

我除了遇過山犬大人，從小就能看見與感覺到神獸或生靈。不過最早我筆下描繪的只有動物。雖然到處都存在著神祕的靈異現象，但我不敢把它們畫出來。於是我試著說出自己看到了什麼，但是只有妹妹一個人說：「我還想聽！」

聽人說「可怕」，我覺得不可思議。對我來說，存在於看不見的世界的幽靈與妖怪，比人類更純粹、善良，值得尊敬。長野也存在著許多神社，每當我去參

媽媽很膽小，根本不想接觸這類話題。

046

觀，就覺得自己跟另一個神祕的世界及使者心有靈犀，這也會讓我很開心。

在小學跟同學說這些，有些同學跟媽媽一樣覺得「好可怕」，我的見聞被當成「校園七大怪談」或「鬼故事」。

漸漸地，我不再提起生靈或山犬大人的話題。因為感到難以啟齒。

除了動物以外我也畫人，但是在小學的美術社團，當我跟同學彼此畫對方的臉，她看到我的畫哭了起來：「我才不是長這樣呢！」那位同學所期待的是像洋娃娃一樣可愛的畫風。

「妳能夠掌握細節，也畫得很好。不過會不會太寫實了一點？」當我聽到老師這麼說，就決定了「以後我只畫動物」。

上了中學以後，我迷上了蝦夷小鼯鼠。愛努語稱為「akkamui」。聽說「kamui」是神，而「akkamui」是「兒童守護神」的意思。愛奴族將動物奉為神明尊崇的文化，令我深受感動、心生嚮往，所以我不知道畫了多少次。我覺得這正是我所追求的世界。

我買來設計得像空白書本的素描簿，開始描繪蝦夷小鼯鼠的繪本。乍看之下

似乎像是大家所喜歡的可愛動物畫。不過對我而言，蝦夷小鼯鼠是我好不容易才發現的題材，像精靈似的，又可以跟其他人分享。

畫家之夢・水杉之夢

說起我們全家出遊的場所，通常是動物園、美術館、神社佛閣。因為媽媽喜歡。

長野縣座落著許多美術館與藝廊，數量足以跟東京都相提並論。館藏也包括許多知名畫家的作品，有得天獨厚的環境條件。例如我在信濃素描館（現長野縣立美術館）看到的村山槐多《尿裸僧》，明明那幅作品的尺寸並不大，但留在我腦海中的印象卻是幅大作。除此之外還有許多作品，讓人覺得「這幅畫真是太有意思了！」莫名地吸引我。

因為我從小就去美術館，所以了解到「啊，有人把畫畫當工作。」於是我跟媽媽說：

「希望我的畫也能像這樣，展示在這裡！」

在鄉下的美術館常見的留言本，我經常寫下「我也想當畫家」之類的留言，

媽媽會笑我說：「這樣好丟臉，別寫啦。」

我媽媽並不是個霸道強勢，只會否定孩子夢想的人。我想那是因為她自己也喜歡畫畫，年輕時曾經想讀美術大學，後來卻因故放棄，光是這段經歷就足以讓她明白，想憑藝術創作養活自己究竟有多難。

「普通人是無法成為畫家的。這裡陳列出的作品只是冰山一角，屬於極少數的幸運兒。能成為畫家已經很厲害了，但是作品要列為美術館的館藏，必須比一般畫家更優秀呢。」

或許媽媽在為看到神祕異象、完全沉浸在想像世界的女兒擔心，所以耐心勸說，但我卻沒聽進去。只回答：「可是我就是能成為畫家。」完全沒有要退讓的意思，因為我自有道理。

讀小學的時候，我曾經在校園的水杉樹下睡午覺，作了一個夢。

—— 在夢中我已經成為大人，正在畫畫。我好像置身在某個國家的美術館，

為了籌備展覽正在跟各種各樣的人討論。其中有位塊頭很大，眼睛炯炯有神的男人，以宏亮的聲音正在跟我說話，我似乎正以畫家的身分，跟那人一起工作……

那場夢境鮮明異常，當我醒來時確定「我一定會成為畫家」。

從那時候起，「水杉之夢」就成為我的護身符。

想像洗手間是「城堡」的日子

「究竟要怎樣才能成為畫家？」

大概從中學時代開始，我開始思考如何真正踏上藝術之路。

首先應該要具備一定的技巧。既然如此要跟誰學才好呢？雖然自學也可以，

不過或許還是該讀美術大學或藝術大學……

我對於如何成為畫家還很懵懂，但是「想要畫畫」的心情卻從未改變，除了在家時用水性色鉛筆創作繪本，我也會在學校的美術社團畫畫。

另一方面，上了中學以後，我仍繼續練習從小學三年級開始學的薙刀，也曾

在日本武道館舉行的全國大會出場比賽。

這樣回顧起來，當時的生活似乎很充實，但事實並非如此。

在小學裡一班大約只有十個男生、十個女生，我們學校真的很小。雖然也想開心地上學，不過我可能沒有融入其中。

聽說班上某位男生長大後坦承：「我以前霸凌過小松同學，真的對她很抱歉。」

這麼說來，過去我曾遇到了學校，發現運動外套不見了，或是在寒冷的早晨被潑水。我的綽號是「貓女」或「妖怪」。在下雨天，男生們也會圍著我起鬨：「喂，妖怪，快施展妳的妖力讓雨停下來！」

但我並不懂什麼是霸凌，被叫成自己所嚮往的妖怪甚至覺得很光榮。對我來說，神祕的世界或動物、繪畫還比較切身，至於周遭其他同學想怎樣，我根本不在意，這或許也是原因之一。

不過上中學以後，我的確對學校更不適應。

首先是一班多達三十人，讓我感到壓迫。我也沒有被誰霸凌，而是自己無法成為團體的一分子。與其說是話不投機，事實是我根本不想開口。別說要打進同學之間，我只想保持疏離。

最後我精神上的困擾轉化為腹痛的症狀，我把自己關在洗手間裡，根本不想去上學。

我們家在狹小的集合住宅過著擁擠的生活，因為沒有自己的房間，對我來說家中唯一的私人空間就是盥洗室。「姊姊要進洗手間的話，我也要去。」在記憶中，妹妹就跟著我，兩人在狹小的空間裡玩耍，現在想起來還滿愉快的。洗手間對於年幼的我就像城堡。

不過到了中學時，洗手間變成我逃避外界的空間，覺得心靈受創時就躲進去，說「我不想去上學」，把自己關在裡面。直到早上第二堂課結束時，媽媽會對我說：「這時候已經不必去學校了，你還是快點出來吧。」才告一段落。

或許是藉由這樣的方式，試圖與適應不良的世界保持距離，我儘可能地請

052

假。幸好我的父母當時並沒有勉強我振作起來，讓我充分獲得休息，現在回想起來，我依然非常感激。

既然跟別人不一樣，保持獨特也無妨。

要是跟大家處不來，不勉強自己也沒關係。

但如果不只是曠課，連考試都不去，到了這種程度父母自然會操心。為了趕上缺課的進度，我開始去補習班上課。補習班的老師雖然嚴格，但也會適時地鼓勵，我非常感激。老師還善意告知，常缺課的學生比較有希望進哪幾所高中。

隨著我能夠跟上學校的課，去上學的日子也逐漸增加。到了中學三年級，我甚至還成為學生會幹部候選人，為自己設定「目標」，設法加強去學校的意願。

就這樣，我得以一步步向前邁進。

後來我成為畫家之後，曾寫下學生時代的心路歷程，發表在雜誌上。

「咦？她那時候有常請假嗎？因為以前她不太起眼，感覺很安靜，我完全沒注意到。」

我輾轉聽說，當時的同學有人這樣講。的確，我也不太清楚其他同學有沒有請假、分別參加了哪些社團。

即使自己覺得非常特別、不得了的事，以其他人的角度來看，或許也不過

「就這樣嗎？」

一旦決定就不再猶豫

即使那保衛自己的城堡，只不過是一處小小的洗手間。

正因為如此，也只有自己能夠守護自己的感受性；

正因為如此，要是覺得只有自己不一樣，那就太傻了。

我決定要成為畫家。因為我相信那場水杉之夢。

所以我毫不迷惘，但是我從高中三年級的春天才開始準備。

有老師讚美我我在學校美術課畫畫的作品。那是位從別的學校退休的老先生，在這裡擔任兼任教師，他覺得我的畫很有意思。

054

我說「其實我想讀美術大學」，老師聽了非常驚訝。

「妳怎麼不早講，都已經高三了呀！」

從那天起，午休時間我都會去找美術老師，請他看我的素描。我們一起吃便當，邊聽著他教導「最好再強調這邊的光，會比較理想」，彷彿把我當成孫女般照顧。

放學後我立刻回家，描繪老師指定的作業「接下來試著畫這種風格」，最後還進了「長野美術研究所」這家專攻美術大學的補習班。因為我之前缺乏準備，非趕上不可。

在學校畫素描，在家裡畫素描，在補習班畫素描，我反覆著這樣的過程。除了學校與補習班的老師，有時候我也會請媽媽看我的習作，聽她說「媽媽以前的石膏像畫得比妳好」這類帶著自豪的評語。

除了石膏像素描以外，還有命題素描，題目是以文字呈現。

譬如「現在是中午十二點，出門會看到階梯，階梯底下有蛋。請試著畫出素描」。

應該要根據這些條件下筆，但是在補習班，只有我畫出正在孵蛋的雞。

「小松同學！畫裡的雞蛋不能零零落落的！這種測驗是從怎樣表現雞蛋與陰影，判斷素描的功力。當然以創意的角度來看另當別論，可是妳不能這樣畫。」

老師寫下「不計分」，即使心想「果然沒那麼容易」，我還是樂在其中繼續練習。

由於長野縣內的美術大學很少，選擇有限，我找過很多資料，從東京著名的美術大學到京都的美術大學都列入可能，最後很幸運地得知「如果是女子美術大學短期大學部，雖然必須經過入學考試，不過有接受我們學校推薦」。

「東京藝術大學的前身『東京美術學校』建立於一八八七年。據說過去只有男生能讀」，因此在建校十三年後『私立女子美術學校』成立，也成為女子美術大學的前身。這所學校在私立美術大學中歷史最悠久，比其他美術大學有更深厚的傳統。小松同學喜歡自由發揮，也不想給父母帶來金錢上的負擔，一開始先讀短大或許正適合，如果是女子美術大學，依照學校的體系，讀完短大也可以繼續完成四年學業。」

聽老師這麼說，我對女子美術大學很中意，開始準備爭取推薦名額。

許多父母聽到孩子想去讀美術大學，或許會擔心「你將來要怎麼養活自己？」我的父母曾經跟哥哥與妹妹談過未來的出路，但我比較另類，屬於「有點脫離現實世界的孩子」，因此完全不表示反對。

我自己認為「一定會考上」，應該沒問題，唯一擔心的就是錢。

我的父母都是沒讀大學就直接開始工作，但我們家三個小孩都希望可以繼續讀書。要靠小小的家庭工廠收入負擔三個孩子的學費，真的很勉強。

而如果我去東京，不僅需要生活費，私立美術大學的學費又很貴，而畫具顏料這些又是一筆開銷。

幸好哥哥讀的是長野的國立大學，我準備讀的短期大學也有宿舍。儘管如此，我還是不想給父母添麻煩。為了多少補貼一點補習費，也為了湊足學費，我開始生平第一次打工。

在坂城町能夠打工的場所，大概只有超市或超商。

高中放學後我去補習班學畫，補習班下課後去便利商店打工，然後回家讀書，第二天又去上學。

雖然很辛苦，但是十七歲時有充足體力，「想去讀美術大學」的意願很強烈，只要想到「這份薪水可以補貼學費！」、「這筆錢可以買畫布！」打工也變得樂趣無窮。即使每天必須縮減睡眠時間，也毫不感覺疲勞。而且在短暫的睡眠時間，我甚至夢到「自己考上女子美術大學」的情境。

這個夢後來實現了。我只確認過寄到學校的合格通知單，也沒有立刻聯絡父母。因為覺得理所當然，就算不特別通知家人也沒關係。

當美術老師說「妳真的錄取了，真是太好了」為我高興，我卻有些納悶「為什麼？我本來就不可能落榜呀」，因為我堅信自己所選擇的道路。

3

超越「自己的心」

在《四十九日》完成之前的日子

「守護自己的感受性」

據說感受性對於畫家與藝術家特別重要。

真是如此嗎？

我不這麼想。

只有畫家與藝術家、詩人與作家、演員及音樂家才需要敏銳善感的心嗎？

所有的靈魂都有感知的能力。

沒有人可以無知無覺地過日子。

能夠感受的心，對每個人都很重要。

對於正在閱讀這本書的你來說，自己的感受也同樣無可替代。

不論面對所愛或嫌惡之人，自身的感覺都極其重要。

無論是郵差、便利商店的店員，或是在電腦前處理文書的人，都有屬於自己的感性，這對他們也很重要。

不只是人，狗或貓或兔子，魚或鳥或蟲，只要有生命、有靈魂，就一定有感

受的能力。

世界上沒有一件事，完全不需要任何感覺就能完成。

不過，所謂的感性雖然寶貴，有時也是沉重的負荷。

因為當痛苦持續不斷，靈魂與肉體都會疲憊不堪。

聽到尖銳的話語，靈魂就會傷痕累累。

即使看似過得平穩幸福，內心仍會感到不安，懷疑「真的可以這樣嗎？」不願去感

受色彩、氣味、形狀、聲音與心情。

所以乾脆閉上雙眼，摀住耳朵，保持沉默，想蹲在狹小的房間裡。

我也曾經歷過這樣的時期。

我的座右銘是「守護自己的感受性」。

在十八歲時，我讀到茨木則子的詩作〈守護自己的感受性〉，內心深受感

動。我將這首詩謄在紙上，至今仍貼在東京與坂城町的工作室，這彷彿就像我的

寶物。以下就是這首詩作：

守護自己的感受性

茨木則子

不要將乾癟枯槁的心

歸咎於別人

是自己先怠於灌溉滋養

當你變得難以取悅

不要怪罪朋友

想想究竟是誰失去了柔美的特質

感到煩躁焦慮時

不要遷怒家人

什麼都作不好的其實是自己

不要將初衷的消失

推諉給生活

那樣的志向原本就薄弱不夠強悍

別將一切的不順遂

歸咎於時代

放棄了閃爍著微光的尊嚴

自己的感性

只能憑自己守護

你這個傻瓜

《守護自己的感受性》（茨木則子著，花神社刊）

小時候我單純地喜歡畫畫，接觸到神祕的世界時，我感到自由自在不受拘束、欣喜不已。

但是自從進入青春期升上中學後，我無法融入周遭的同儕，剛進女子美術大學短期大學部時，對於將來感到迷惘，面臨「心靈逐漸枯竭」的困境，我也曾認為這都是「他人造成的」。

就在這樣的處境中我發現這首詩，頓時有所覺悟。令我目瞪口呆，帶來強烈的衝擊。

「自己的感受性／只能憑自己守護／你這個傻瓜」

當我描繪的畫作無人理解，感到焦慮不耐煩時，我就反覆讀這首詩。在尋求他人理解前，首先必須要了解自己，讓自己的心靈保持滋潤。我拜這首詩之賜，才不至於一直沉浸在自憐的情緒、耽溺在自以為「纖細敏感」的情結中。

後來「守護自己的感受性」就成為我的指南針。

在畢業後無法憑繪畫養活自己，想回長野老家時，我反覆讀著「不要將初衷

064

的消失／推諉給生活」這句話自我警惕。當「前往東京成為畫家」的念頭變得薄弱，我會告誡自己「快振作起來」。

當一直苦無機會，似乎沒有人願意理解自己時，「別將一切的不順遂／歸咎於時代」這句詩也曾帶來當頭棒喝。

雖然我才三十三歲，幸好在人生的關鍵時刻有這首詩，伴隨著我一路走到現在。

在這一章，我想寫下當時還不懂守護自己感性的青少年時期，以及青澀愚昧的二十多歲的日子，提供各位參考，希望藉此讓大家重新思索自己的感性。

你是否曾灌溉滋養自己的感性？

你是否感到懷才不遇，覺得都是時代或別人的錯？

你可曾保護自己的靈魂與感性，用心珍惜？

但願各位也試著反思。

而我藉由回顧自己的過往，也將會有新的發現。

的嶄新表現。

在我往後的人生，將繼續珍惜這首寶物般的詩，自我激勵，琢磨出屬於自己

邂逅銅版畫的「細膩線條」

在女子美術大學的宿舍裡，一間約四張半榻榻米大的房間會分配給兩名學生
居住。

因為房間本身狹小，雖然宿舍也有位於地下的畫室，但我幾乎都在學校的版
畫室創作。因為宿舍緊鄰學校，所以早上我可以睡到最後一刻，或是在學校待到
很晚，仍然能立即趕回去。

美術大學的學生有許多共通點，大家很快就能混熟。

我們這群學生似乎都是不擅長運動的文藝青年，宿舍裡的同學多半都沒什麼
錢。學校宿舍有提供早晚餐，只有午餐必須自理，通常我利用早晚餐特地省下
的牛乳調製水果風味的「Fruiche」[2]。如果是營業用的超大包「Fruiche」很划

066

算，也很容易填飽肚子。

我在裝 Fruiche 的容器上寫名字，放進宿舍唯一的冰箱，有時候會被別人擅自吃掉，選電視頻道的決定權常被學姐霸占，以前也會為這類小事跟其他人發生爭執，不過回想起來仍是段愉快的時光。

總之，我的確來到東京開始繪畫了。

不過，我在進入女子美術大學後才察覺到，雖然自己早已立定志向要成為「畫家」，卻連要學哪種畫都沒想過。

雖然我從開始懂事之後就在畫畫，但是真正認真學畫，其實也只有高中三年級那一年，而且專攻為考試而準備的素描，根本就沒有畫過所謂的西畫。

美術大學的學生幾乎都學過正規的西畫。專攻西畫的同學當然很多，設計的

2
由好侍食品（House Foods）推出的速成甜點，成分包括水果、果汁與糖類，利用果膠遇牛奶鈣質會產生凝膠的原理。以調理包的形態販售，可常溫保存。

課程也很熱門。選擇媒體與廣告製作等與就業相關科目的學生也不少。

我就像一張白紙，在剛入學期間陸續嘗試過雕刻、陶瓷、設計、媒體相關製作、日本畫、西畫……

這時我發現銅版畫，深受緻密的線條吸引。仔細想想，我也喜歡線條重疊的素描，而且我從小就愛畫線條重疊的動物──而且風格太寫實，幫同學畫肖像甚至把對方惹哭了。

以前媽媽買給我以纖細線條描繪動物的歐洲繪本。我很喜歡那本書，曾經試著模仿非常多次，但是無法用筆畫出這樣的效果，墨水或墨汁的感覺也不一樣。

我一直感到疑惑：「那種線條究竟怎麼畫出來的？」當我首次嘗試銅版畫，唰地揭起畫紙時，看到了恍如兒時繪本上的線條。

「就是它！」

我決定學習銅版畫。

讀美術大學並不是整天都在畫畫，也要念美術史。因為我也修教育學程，所

以還有心理學與體育課。另外雖然我決定學銅版畫，但還有作為基礎的西畫課及人體素描。

不過我專心投入銅版畫，雖然這堂課在學校比較冷門，我卻相當著迷。

首先在半透明的紙上畫畫。接著為銅版先塗上像蠟一樣的防腐蝕劑。在蠟上轉印左右相反的畫作後，接下來利用針描繪完成。

接著將完成的銅版浸入硝酸等腐蝕液，蠟剝落後的線條部分的銅遭到腐蝕，就會形成凹痕。那就是版畫的線。腐蝕時間較長就會形成粗線條，時間較短線條就比較細。經過多次試印，花了幾週、幾個月，終於完成。

我很享受過程中的一道道手續。當細密的線或有厚度的線浮現時，我非常開心。由於墨水殘存油膜，也會影響到紙的質感，這也很有趣，讓我想嘗試學習新的技法。這麼一來又會花更多時間，但是花的功夫越多，我對銅版畫的興趣就越濃厚。

從一早學校開門到半夜為止，我都一直待在銅版畫的研究室。教銅版畫的小川正明老師勸我「妳也該適可而止，不是還有西畫課程嗎？」替我擔心；或許我

這麼死心眼，讓老師有點不勝其煩吧。他也曾跟我說「妳真的很認真」，特地買豆沙包來給我當消夜。

在新世界可以自由揮灑，創造出許多作品。

銅版畫的線，對我而言就是獲得自由的道具。

死後將面對「無差別的世界」

「爺爺已經性命垂危，妳要盡可能早點回來。」

當我就讀女子美術大學一年級時，長野的老家通知我這個消息。那年秋天我即將十九歲。

從東京到長野可以搭新幹線或巴士，只要有心隨時都可以回去。

但是我一直關在宿舍裡埋首製作銅版畫，等終於趕到醫院，爺爺已接近臨終。我之所以遲遲拖延，也是因為夢。

「妳不必急著回來。可以等到這一天。」

我想爺爺在夢中告訴我的日期與時段，恐怕就是他離開人世的時刻吧。

爺爺平日沉默寡言。看起來是位嚴格的書法老師，其實是個含蓄和善的人。

他經歷過戰爭，從過世後整理出的信件與照片，可看出他曾在戰時擊落一架敵機。雖然在戰場上對方是敵人，但他的確殺了人。或許因為這樣，他原本就是不多話的人，從此變得更不容易說多餘的話。

祖父不是透過話語。而是藉由行為教導我各種各樣的事，其中最重要的教誨，出現在他臨終的剎那。

在醫院中，爺爺即將斷氣的那一瞬間，我看見他的靈魂離開軀體。那是泛著橘色富有溫暖光彩的能量，當靈魂離去的瞬間，遺留下來的祖父只剩下肉身。

讀小學的時候，周遭第一次有人過世。隔壁班的年輕女老師忽然死去。我很喜歡這位老師，因此備受衝擊，但我並沒有目睹她離開的瞬間。

教導我死亡的，是我所飼養的許多動物。

有一年在暑假作業的自由研究項目養蠶，我看著蠶寶寶日漸成長，覺得「這

麼可愛的蠶繭竟然要拿去煮，真是太可憐了，不管，我要讓你們都活下來！」當

時感受到自己對蛾的「熱愛」，然而最後牠們還是逐一死去。

我將死去的蛾放在蟻巢旁。那些螞蟻一開始很高興，但我持續提供蛾，幾乎

讓牠們吃到膩，好像在說「我們不想再碰了！」才停止。

蜜袋鼯、倉鼠、兔子。這些生命短暫的小動物各自展現死亡。牠們都是教導

我生死觀的老師。

其中教我我最多的是兔子拉比。

罹癌的小拉比動過好幾次手術，即使必須付醫療費，我還是想讓牠活下去。

然而癌症一再復發，最後獸醫告訴我：

「如果癌細胞在小動物的身體擴散到這種程度，最好還是放棄吧。如果再動

手術恐怕會死，妳只要好好照顧牠就行了。」

醫生說那天夜裡是生死關頭，我打算整晚不睡保持清醒，但我還是不知不覺

睡著了。

早上醒來時，小拉比還有呼吸。

「啊，小拉比，幸好你還活著。」

我靜靜地撫摸牠，其他自由放養的兔子彷彿也在表示關心「你還好嗎？小拉比」，悄悄聚集過來。

最後小拉比「嗶」地叫了一聲。

過去我所飼養的這群兔子，臨終前一定會嗚咽著「嗶」聲。或許這象徵最後一次說「謝謝」，總之一定會嗚叫。

每隻臨終前的兔子發出「嗶」聲後，身體似乎都稍微變輕了一點。

小拉比經歷的過程大致相同，不過我看見從牠變輕的身體裡，似乎有泛白的光球出現。我想那大概是小拉比的靈魂吧。

小拉比的靈魂無視於其他兔子與我的家人，輕輕地靠近牠的伴侶小巧克。

小巧克究竟有沒有看到小拉比的靈魂，我並不確定，不過當靈魂離開的瞬間，原本在小拉比身旁吸鼻子的小巧克，忽然轉身奔向自己的小屋。小拉比已經不在了，靈魂出竅的軀體沒有生命。我是在這樣的情境下明白的。

祖父的情形似乎與小拉比相同，靈魂離開了軀體。雖然靈魂的顏色稍微不同，但我的確感覺到了。

「動物跟人類是一樣的。都是有靈魂棲息的肉體。」

這樣的啟發並不悲傷，而是種救贖，令我感到釋懷。

我從小就相信有另一個看不見的世界存在，因此對於人世間的差異特別敏感。

讀小學的時候，老師曾發下一份奇妙的問卷，寫著：「你對班上同學有過差別待遇嗎？」我的答覆是「我對每位同學都有差別待遇」。

老師把我叫出來，訓斥我說「不可以這麼作。道理明明很簡單，妳竟然還對每位同學都有差別待遇」，我辯駁說：

「差別待遇當然不好，但社會上難道不是充滿不公平嗎？」

除了性別與年齡、國籍與民族的差異，即使這些條件幾乎都一樣，也還是有其他差距存在。

有的同學比較聰明，有的比較愚蠢。

有的同學比較可愛，有的比較不好看。

有的同學比較有趣，有的比較無聊。

而且人類與動物之間的不公平，也令我焦慮不安。

當以前喜歡的學校老師過世，我的確感到悲傷。但是相形之下，面對蛾或倉鼠的死，難過的心情卻比較輕微，這令我覺得困惑。同樣都是有靈魂的生命，為什麼會有這樣的不同？

在小拉比與爺爺死去的瞬間，我都目睹靈魂出竅，那是我第一次感受到無差別的世界。

「不用怕，只要去了另一個世界就都一樣。雖然我不清楚那邊的情形，不過的確有個純粹的世界存在。」

在死後，有個能夠以純粹靈魂的形態，平等存在的世界。這麼一想，死亡就不是結束而是開始，彷彿輪迴般形成一個圓。

《四十九日》所開啟的世界

守夜儀式開始誦經，訪客前來弔唁，而我身穿黑色喪服坐著。

爺爺的確已經停止呼吸，現在躺在棺木裡的是沒有靈魂的軀體，以真正的意義來說，爺爺並沒有死。

想到這些，就明白爺爺脫離軀體獲得自由的靈魂，也在守夜儀式的現場。我看到了光球。

當我注視著靈魂所在的光點，身旁的父親也望向同樣的位置，然後說：爺爺來了。

「美羽也看到了嗎？真的有靈魂存在。我以前也看過類似火球的景象，果然如此。」

這是父親第一次跟我談論這些。

「爺爺的靈魂接下來經過四十九日後，將啟程前往死後的世界，這段期間，他的靈魂將受到什麼樣的試煉？」

076

四十九日的旅程結束後，當他抵達死後的世界，由於曾經在戰場上殺人，爺爺應該會接受地獄的審判吧。

地獄的世界究竟是什麼樣子？說不定真正的地獄有陰與陽，美麗的光與影。

小拉比的靈魂經過數日旅行，也會抵達那裡吧。我祈禱每個靈魂都能前往該去的地方。

四十九日對於還在世的我們也很重要。因為那是已逝的靈魂仍在旅途中，與生者的世界尚有聯繫的時期。

於是繪畫的構想在我腦中湧現。

——在坂城町出生的爺爺，他的靈魂已遠離火葬場，驟然消逝，乘著駱駝搖搖晃晃地啟程。由比他早啟程的小拉比的靈魂，帶領他前往地獄之門。為了不被森林與牛組成的地獄守門人吞噬，小拉比慢慢地走著。由兔子的靈魂帶領人類的靈魂，表示在死後的世界，人與動物都是平等的。

隨著守夜、喪禮、火葬，這些構圖自然在我腦海中成形，我幾乎無法遏抑地想微笑。直到現在依然如此，在作品最早的概念浮現，想具體描繪出來時，我仍

然無法隱藏自己的笑意。

在爺爺的喪禮笑盈盈地感覺很不莊重，我因此遭到母親訓斥，奶奶也很生氣……「這時候還笑，太過分了，這可是妳最重要的爺爺過世！」

我也覺得過意不去，但我就是無法控制自己。

於是我很快回到東京。在獨處時可以盡情地面露笑容。

我想畫畫。想儘可能早點開始動筆。

「老師，我有非創作不可的作品。有滿滿的靈感，停不下來。」

我告訴小川老師自己的狀況。本來他安排了其他課題，卻說「那就立刻進行」。為了讓我學習，每當我創作新作品時，他都會要求我在作品融入新的技法，是位相當嚴格的指導老師，只有這次指示「不必採用特殊的技法」。

「這樣可以立刻將構想呈現在作品，妳就自由畫出真正想表達的意念吧。」

接下來我就專心投入創作。

儘管沒有採用新技法，銅版畫的製作還是很花時間。

腐蝕需要時間，好不容易銅版完成了，還要經過多次試印。完成試印之後，對於不足、需要加強的部分再用畫筆補足，根據筆跡再修正銅版。經過這樣反覆的過程後，作品終於完成。即使從早到晚專注進行，最終還是花了三個月。就這樣完成了銅版畫作品《四十九日》。那不只象徵著第四十九日那一天，而是呈現四十九日整個時期。

爺爺的死，啟發我藉由銅版畫表現神獸與守護獸。

我一直想以看不見的神祕世界為題材創作，出於畏懼卻始終覺得難以下筆，自己覺得恐怕沒有人懂，這時終於能夠光明正大地表現這些不可思議的存在。

「不管別人怎麼說，都要勇往直前」

《四十九日》在校外獲得高度評價，也是我後來成為銅版畫家的契機。

與其說高興，不如說我鬆了一口氣。至少沒有迷失自我。

跟坂城町相比，東京似乎全然屬於物質的世界，雖然我終日忙於創作，也不可能完全不受任何影響。如果只有可見的物質世界是絕對的，我跟看不見的世界將失去聯繫。這時以爺爺的死為契機，我終於能畫出自己一直想描繪的靈性世界，這讓我感到安心。一切都要感謝小拉比跟爺爺。

引起話題之後，既然有人欣賞讚美，當然也會有人挑剔批評。

在學校的評論會，有位老師提出嚴厲的批評，但小川老師幫我辯駁「小松同學的作品富有原創性」。他也告訴我：

「不管別人怎麼說，都要勇往直前。」

「這種化學藥劑的使用方式不對！」、「妳要再加強技法！」對於這位經常提出建議，對創作全面支持的恩師，我至今依然感謝。

在美術大學有繪畫技巧非常高明的同學，也有人的創意驚人。不過世界上永遠有更傑出的人，拿自己跟別人相比毫無意義。

我不擅長的事很多。我缺乏運動細胞，考試成績也不理想。因為溝通能力不

佳，朋友別說很多，根本寥寥無幾，小時候連洗撲克牌的動作都很笨拙，祖母拿

我跟比我大一歲而且很聰明的哥哥相比，覺得「這孩子真笨啊！」還惹她生氣過。

當我被罵時，心想「原來我是笨蛋啊。不過這也沒什麼關係啦」，坦然接

受，長大以後如果有想學的東西，我就一股勁地投入、加倍勤奮學習。

我喜歡的只有繪畫，除此之外沒有其他的長處。

不管別人怎麼說，我只能勇往直前。

再見，自以為是的時期

除了在女子美術大學的學園祭，幫忙販售同學們製作的Ｔ恤，以及在居酒屋

打工，我還曾搬出宿舍，跟朋友合租小坪數公寓。

就這樣多少體驗過大學生的生活，不過在讀短大的兩年間，我幾乎完全專注

在銅版畫的製作，不知不覺快要畢業時，我進了專攻科，準備接下來再當一年研

究生，這樣總共在女子美術大學連續讀四年。

我還有想學的東西，而且只要進了專攻科，就能取得學士學位。因為父母竭盡所能供我讀美術大學，如果有學士學歷作為「認證」會比較好。想進專攻科需要教授承認，畢業製作也必須經過評審。我邊想著「非得認真完成畢業製作」，前往女子美術大學的圖書館，又不自覺浮現笑容。我有構想了。

圖書館是我喜歡也很常去的地方，那天我在讀教育心理學的書。為了取得教師證書，我當時在讀分析「中學生心理狀態」的書。

讀中學時，是大家開始體驗成長苦澀的時期。

在小學時代，如果說「我想成為太空人」，大家都會鼓勵你「一切都有可能」。但是到了中學時代，就變成「如果想當太空人，就要進這所高中讀書，然後考上那所大學」。我從教育心理學讀到，中學時代正是夢想與現實磨合衝突、體驗成長艱辛的時期。

我雖然沒有為如何實現「成為畫家」的夢想而動搖，但是就像前面提到的，

曾為自己與周遭世界格格不入而煩惱，因此不去上學。當時我以為痛苦的只有自己。

然而，中學時代其實是每個人都有各自煩惱的時期。以為只有自己在承受痛苦，不正是因為「自認比較獨特」，處於自以為是的時期嗎？

我想揭露曾經自以為是的可恥過往，我認為這正是適合畢業製作的主題。

超越只專注於自己的感受性、連一步都不想踏出去的過去。接下來我將脫離從前，成為嶄新的自己，創作一直想表現的大型作品。

從那一天起，我開始製作《自以為是的時期》。

長野方言的「自以為是」是「ちょづく」。學校老師在上課時要學生專心聽課，也會說「別自以為是！」（ちょづくな）。我反覆讀著茨木則子的〈守護自己的感受性〉，描繪自己的畫作《自以為是的時期》。

畫作的主題則是我跟妹妹兩人「扮龍」遊戲時的記憶。

小時候我蹲在馬桶上，妹妹在底下，我們把彼此的指尖當成龍口，玩著龍媽媽要餵小孩的遊戲。當時我對強壯龐大的龍很感興趣。自以為是，認為只有自己

在承受痛苦，在年幼無知時唯一的安身之處就是廁所。由此聯想畫出的是巨大的龍。

要表現自以為是的自己，相當困難。

起初在描繪銅版畫的圖樣時，我將焦點放在手的部分。後來經過多次修改終於完成了，但我自己並不滿意。

「這樣還不行，如果參加公募展，一定會落選。」

將作品報名參展後，正如小川老師所說，真的落選了。

因此我重新開始。完成的作品幾乎是另一幅畫作，手的部分化為貓頭鷹的造型。

「這幅畫好多了，充分表現出妳想畫什麼。」

獲得小川老師認可的銅版畫《自以為是的時期》，入選二〇〇四年度女子美術大學優秀作品賞，後來也入選日本版畫協會舉辦的版畫展。

能夠入選優秀作品賞，跟我要好的朋友們也替我高興，但誇獎我「這幅畫很

厲害呢」的則是一位平常跟我沒有那麼親近，學油畫的同學。因為在教職課程難

得畫油畫，當美大生舉辦批評會談論畫作時，這位同學忽然說「小松同學是我的

競爭對手」。

不論班上同學有多優秀或畫得再好，我都沒有放在心上，只是專心畫自己的

畫。因此我聽了只覺得訝異「欸？」但是能獲得這麼認真的同學認可，我真的覺

得很開心。或許也因為聽到這位「假想敵」的讚美，我能在《自以為是的時期》

畫出自己年少無知的過往。

只有厚紙箱的工作室

經歷研究生時期，我在就讀美術大學的第四年開始找工作。

許多人的目標是當美術老師、進廣告公司或製造商的設計部門，或是去一般

企業任職。其中宣稱把我當成假想敵的那位同學，是立志成為畫家的極少數，她

以理所當然的表情問我：

「小松同學的目標也是當畫家吧？」

我誠實地回答「啊？我會先去找工作」，她聽了很生氣：

「我可是把妳當成假想敵，請妳更認真地看待繪畫！」

話雖如此，其實我比以前更投入於繪畫，真正鬆懈的反而是求職。

看到我對繪畫這麼執著，老師們都很擔心。

「小松同學過於專心一志也令人擔心。妳還是試著找工作吧，就算最後沒去上班，當作是豐富社會經驗也好。如果順利的話，妳會有更多選擇。」

小川老師也對我提過好幾次，我抱持姑且一試的態度心想「好，那我就試著去找工作吧」。這樣說對於認真準備求職的人或許很失禮，「青春時代的求職」也別有一番樂趣。看著「試著獨當一面、融入社會的自己」感覺像別人的事，這倒是頗有趣。

「沒關係，反正這些單位都不會錄取我。」我對那位假想敵同學的回答也很誠實，我去面試的公司全部都把我淘汰了。

我也試著去電視臺或廣告公司的美術部門、電影製作公司應徵，由於毫無準

備就去面試，對於主考官的問題說不出像樣的答覆。

在某場面試結束後，我心想「這次恐怕又要被淘汰」而去搭電梯，電梯裡其他美術大學的學生對我說「這次的面試妳毫無希望。事前的準備果然很重要，這是我從妳身上觀察到的結論」。

唯一錄取我的是某家畫作經銷商。我以為有說明會，去了以後直接面試，即使根本沒提什麼重要的問題，回去以後卻很快就收到錄取通知書。

但是那間公司經營的「畫作」只是精巧的印刷品，也就是複製品。我雖然收到錄取通知卻擱置不管，回想起來很慶幸當時沒有懵懂地去上班。那間公司似乎連販售的手法也有問題，社長沒過多久就因詐欺罪遭到逮捕。

出社會後我們經常在討論，日本的美術大學並沒有教導學生如何把藝術當成工作養活自己。我們確實學到藝術創作的技法，但是夢想成為畫家活躍於藝術圈的年輕人，根本無法獲得可供參考的意見吧。

我周遭的同學大致上有幾種選擇，包括從事設計領域的工作、當美術教師、

留在大學繼續修課，若是想實現成為畫家的夢想，只能在畢業後自己摸索。

也有同學無論如何都想靠繪畫自立，於是一直在便利商店打工，或即使進了設計公司工作，也只簽了一段時間的僱約，期限到了就被辭退，這樣的情形並不罕見。

當然也有人循序漸進地努力，作品入選重要畫展並獲得畫壇承認。然而能夠登場的舞臺主要還是在日本。

如果以成為國際級藝術家為目標，參加威尼斯雙年展或國外的藝術節與展覽，就必須認識有國際觀的藝廊或策展人。

雖然我現在對這些可以侃侃而談，但是二十二歲的我毫無概念，也不知道如何尋找出路。總之我想先畫畫，所以畢業後開始打工。

我住的是租金五萬日圓的公寓，飲食與衣著只要符合最低限度就好，不過光畫畫還不能養活自己，而且創作也需要錢。我還想繼續製作銅版畫，但是已無法繼續使用學校的工作室。

我曾去共同工作室形態的版畫工房，每個月付會費就能使用，但我總覺得不

088

適合自己，不久就沒再去了。

最後我在出租公寓坪數不大的房間正中央擺了個厚紙箱，上面搭一片木板畫畫。要是有買桌子的錢，我寧可用來買畫具跟顏料。厚紙箱就是我的工作室。我選擇鉛筆、硬筆、水墨，儘可能運用便宜的素材繼續畫畫。

我打工的地方是別人幫我介紹的USEN，正好那時這家公司將辦公室搬到東京中城，總務部在找櫃臺的兼職人員。打工的薪資還不錯，也不必加班，我想這樣就能繼續創作了。

不過讓我訝異的是，同樣來打工的其他女生打扮得很漂亮華麗，大家都把頭髮捲成波浪狀，還做了美甲。置身在這群剛認識不久的美女中，或許因為我在休息時間只會專心啃鹽仙貝，有人苦笑說「只要美羽進休息室，整個房間都散發著仙貝的氣味」。

當時雖然還沒找到把繪畫當工作的途徑，但是我並不在意，我依然相信水杉

之夢。

在那場夢中，我已經遇到能夠理解我畫作的人，因此我相信不會有問題，接下來我只要找到那個人就好。因為USEN有各種各樣的人出入，水杉之夢裡的那個人或許就在其中。

只要有機會，我會跟眼前的人提起繪畫。像是在女子美術大學發現銅版畫，現在仍持續製作，以及我想表現的理念、現在正在畫的畫等等。

雖然有些人聽了沒當一回事，但是我沒有放棄，後來終於有藝術相關行業的人聽到。

「我們公司要在新宿高島屋設立藝術商店，那裡也會販售版畫，既然妳能夠講解說明，我想會是合適的人選。那裡也有業界的人來來去去，也許妳可以趁接待客人時抓到妳的機會。要不要試試看來我們這裡打工？」

我立刻辭去USEN的工作，開始在藝術商店打工。

聽來似乎很理所當然，店裡有許多喜愛藝術的客人。如果跟客人愈來愈熟悉，甚至變得要好，我會請對方看我的畫。有時候我也會參加畫廊的人舉辦的酒

聚，帶著我的畫去，想聽其他人的感想。

然而，並沒有賞識我作品的人出現。相反地還有人批評：「這幅畫畫得不好。」或是「妳以為憑這種畫就能當畫家？」

當時我的代表作就是《四十九日》，我總是將這幅畫捲起來隨身攜帶，有機會就給人看，可是大部分人的感想幾乎都是「覺得很怪異」。

「妳覺得如果把這種畫掛在家裡，心情會好嗎？」

我想畫的並不是可以當居家裝飾品，那種很漂亮的畫。我想表現的是摒除差異，靈魂獲得解放的神祕世界。

當時即使試著解釋，對方可能也會說：聽完感覺更不舒服。

儘管如此，我仍然窩在只有厚紙箱充當桌子的工作室繼續畫畫。

在關東煮食堂「小花」出現轉捩點

人有時候會憑僅有的印象就聚集在一起，成為朋友。

根據第一印象，如果有跟自己相同、類似的人，立刻會覺得彼此能互相了解。像是出生成長的地方、讀過的學校、興趣、環境等，產生共鳴的事物或共通點越多，越容易相信彼此之間情誼深厚。

大家常覺得彼此相似、互相了解的夥伴，才是目前正需要的關係。

不過，事實真的如此嗎？我並不這麼想。

就像乍看之下截然不同的兔子與人，以靈魂的層次來看完全相同，我不覺得表面上共通點的多寡，可以代表全部。

以我自己為例，現在跟我最要好的是過去在USEN一起打工的美女們。一開始感覺只是「工作上認識的人」，聊過一些之後，我發現在漂亮的外表下，她們每個人都內在都很獨特。只要突破互以為對方「難以親近」的屏障，就能成為好朋友。

後來那些穿著流行鞋子的時髦女孩，跟總是赤足穿草履的我，有時還會一起去旅行。現在就算我在國外舉行個展，她們之中也有人會特地趕去參觀，我們的交情好到這種程度。

所以，最好不要光憑先入為主的印象將人分類。不論對別人或自己，都不應

該妄下定論。我們不知會因為什麼樣的機緣與人相識，如果以靈魂的層面來看，

我想大家其實都是相同的。

當我在藝術商店打工時，之前在ＵＳＥＮ認識的朋友用長期存下的資金開了

一家酒吧。店面很小，只容得下吧檯。

我將自己的作品《可愛的睡顏》託付給她。

「拜託請把這幅畫掛在店裡，我想讓各種各樣的人看到。」

在二十三歲時，我頻繁地回長野。我並沒有放棄當畫家，但是在東京的日子

實在過得很艱辛。

因為我已取得美術教師資格，覺得如果回到長野，邊準備教師聘任考試，邊

在接近自然的環境下創作也不錯。正好母親搬出集合住宅，搬到坪數比較大的新

家，我可以畫比較大幅的作品。女子美術大學的同學中，有許多人也是回老家畫

畫，我覺得自己不需要勉強留在東京。

老家剛開始養的狗也很可愛，而且長野的自然環境遠勝過東京。我的父母對

於我頻頻回家雖然不擔心，但是附近的鄰居看到我每天脖子上掛著相機，牽著狗

去散步，恐怕會認為我是個不想工作的尼特族吧。

不過，只隔幾天，我就會回到東京。因為我還有兼職的工作，而且我不想連

試都沒試就放棄了。我會為失去初衷的自己感到可恥。

朋友的酒吧開幕不久，她忽然跟我聯絡。

「有位常客說想見美羽喔。」

據說那位客人看到櫃臺附近掛著我的銅版畫，覺得很療癒。從開店以來，他

應該已看過許多次。正好當時他父親與親近的人相繼過世，一個人在店裡獨酌，

思考著死亡，看著眼前那幅《可愛的睡顏》，不知為何內心感到平靜下來。

「他也從事美術相關工作，還說想見這幅畫的創作者。」

聽說那位先生叫作高橋紀成，他也從事畫家的經紀工作。沒過多久，我們就

約在酒吧見面。

後來我才知道，高橋先生原本以為「畫這幅畫的人或許是年約六十左右的婦人，已經把兩個孩子拉拔長大吧」。

但出現的卻是只有二十三歲，甚至不太化妝的我，這似乎讓對方有些震驚。

「竟然是這麼年輕的女生畫出這幅畫嗎？」

不過我自己也很緊張，完全沒察覺對方的心情。如果他想聽關於畫的詳細解說，我當下就很樂意分享，不過高橋先生說希望改天。

「我想好好討論今後有沒有機會一起合作。雖然我對妳的作品感興趣，但是談完結論也可能是『果然還是不適合』，這是很常見的情形。萬一這樣，我不想讓妳在朋友面前傷心哭泣，所以別在這裡談。」

他提議邊用餐邊談，問我喜歡吃什麼，我有點慌張。因為我週末都不出門專心畫畫，也很少吃外食，所以完全沒概念。

要說喜歡的食物，大概是母親燉的白蘿蔔吧。如果這樣回答，餐廳會變得很難選，也很失禮。因此我回答「白蘿蔔」。只要有白蘿蔔，什麼樣的餐廳都可以，這是我的用意，但是高橋先生笑著說「光說食材也沒用啊」。

095

結果我們改約另一天，去的是位在新宿的關東煮食堂「小花」。餐點的確包括白蘿蔔，不過菜單上還有佛蒙特咖哩，是家不可思議的店，店裡熱鬧喧嘩。萬一我會哭的話，包廂可能更適合──但我說不出口。

我們邊吃著關東煮邊談，首先高橋先生問我：「妳為什麼想當畫家？」

我回答：「我一直想當畫家，只要能夠成為畫家，明天就死也沒關係。」

高橋先生很明快地打斷我：「工作必須活著才能進行。死了就什麼都不能做了，在死之前先好好畫吧！」

我大概有點慌亂。當我聽他問起：「妳從什麼時候開始畫畫？」而回答「大概從我出生後就在畫了」，高橋先生很訝異，「妳還記得剛出生時的事嗎？」因此我努力解釋。

「現在當然已經忘了，但是聽說在我還很小的時候，會複述在媽媽肚子裡聽到的話，所以我想自己一定是從那麼小的時候開始畫畫。」

「關於這幅畫，妳是怎麼想的？」

這大概也不是對方想要的答案吧。

「妳有過什麼樣的生活經歷？對於這樣的生活感覺如何？」

高橋先生問我活著的目的，關於繪畫與文化各種各樣的問題，我竭盡所能回答，好像還是答非所問。

我們從晚上七點左右開始談，當我注意到時，外面的天色已經亮了。

店主是位名叫「小花」的大叔，他告訴我說：「現在已經五點，我們要打烊了。」不知不覺店裡已經沒有其他客人，等於由我們包場。小花大叔完全聽見我們的對話，大概也知道我們的對話不合拍，他甚至建議我們：「今天就這樣算了，你們改天再談吧？」

結果，我們就地解散。不過，和高橋先生一席徹夜長談，我注意到了一件事。他碩大的身軀，以及宏亮的聲音。

我心裡暗想：「這個人，就是我水杉之夢中出現過的那個人啊。」

臨別時，我慌張地告訴高橋先生水杉之夢，於是他很乾脆地回答：

「我不想聽這種故事喔。」

心型圓形禿與阿久悠先生

「沒問題，我一定會成為畫家。我會遇見水杉之夢裡的那個人，舉辦展覽。」

一向最支持我的妹妹總是鼓勵我：「沒錯，姊姊加油！」

剛開始覺得我在說夢話的母親，對於總是異想天開的女兒習慣了，也願意相信，「是呀，既然妳都這麼說了……」

可是水杉之夢裡的出現那個人，進了中學、高中，我都沒遇見，去東京也沒遇到，讀女子美術大學時也沒有，畢業已經快兩年了還是沒見過。

母親曾對沒有正職，打工之餘偶爾回長野的我說：

「妳還沒遇見那位水杉之人嗎？」

所以當我遇見高橋先生時非常高興。但是就在文不對題的談話中，我們於天亮時說再見。

幾天之後，高橋先生跟我聯絡了。

「既然知道妳的決心，那就請妳把目前為止的所有作品給我看吧。我想看看妳有沒有足以走向世界的才華。」

他說要開車過來，所以我把地址告訴他。在約定的當天，我想「應該快來了吧」從公寓的窗戶向外看，這時有輛黑色轎車駛入狹窄的巷子，車廂寬敞且烤漆閃亮，高橋先生正坐在裡面，感覺很可怕。我知道那是高級車，但是開車的人看起來卻像可疑分子。

高橋先生的頭探出車窗外，注意到我正朝窗外看。於是他打開後車廂，邊揮手示意「把畫放進來！放進來！」

「拜託別作出惹人注意的舉動，我不想讓附近的鄰居看見。」

我以迅雷不及掩耳的速度將早已準備好的作品裝進後車廂，連後座也擺滿了，在匆忙中坐進副駕駛座。高橋先生一直保持沉默，我也不說話。我本來挺直坐好，但是椅墊很軟，不知不覺就陷下去，弄得我愈來愈緊張。後來高橋先生稍微聊了畫作，但是很快又陷入靜默，也沒告訴我接下來要去哪裡。

我一直觀察附近的路標，所以知道正朝銀座移動。

「去銀座，目的地應該是藝廊吧。」

我猜中了。車子抵達高橋先生朋友開的藝廊，有幾位收藏家在那裡。

「有意思，這個角色在表現什麼？」

「這隻兔子有什麼含意？」

大家最注目的，自然是《四十九日》。

大家問我各種問題，但是高橋先生說要抽根菸就走出去了，我只能自己回答那些收藏家的提問。

我一邊絞盡腦汁說明，想著這樣的情形還是第一次。過去看到我的畫作的人只批評「覺得很怪異」，說這樣的畫風「不適合擺在家裡」，現在卻有收藏家與畫廊經營者願意認真看待。

「我覺得這幅畫很好，很有趣。」

高橋回來後聽了大家的意見，只說：「這樣呀，很有趣嗎？」

我想高橋先生的確是那位水杉之夢裡的人，但他是否認可我，我無從得知。

100

我跟往常一樣回到老家，正好接到他的電話。

「妳在哪裡？」

「長野。」

「妳在做什麼！不是想當畫家嗎？馬上給我回東京。」

高橋先生幫我介紹容易排休，待遇也不錯的打工機會，就是要我「畫更多作品」。

他還帶我去各種餐會與酒會。我告訴高橋先生，自己的口才不好，不知道該說什麼，他告訴我「那妳就靜靜地坐著，既然是畫家，就好好觀察人。觀察人的各種樣貌，畫出妳的感覺」。我就真的只是安靜地坐著，見過形形色色的人。雖然我的工作室仍然是用厚紙箱墊成的桌子，但是我畫了一張，一張，又一張。

「妳不能因為沒錢就只畫些小幅的畫。不要只有黑白兩色，也要挑戰其他顏色。就算減少餐費支出也要買顏料。」聽到高橋先生這麼說，我就試著描繪有色彩的畫。我雖然還是很窮，卻必須改變只以便宜材料作畫的貧寒想法。

首次接到高橋先生介紹的機會，是在二十四歲的時候。

「有沒有興趣幫向阿久悠致敬的音樂專輯畫封面？」

那是突如其來的機會。原本要畫專輯封面的人因故放棄，釋出這個工作，因此專輯製作人趕緊找高橋先生商量。「老實說，時間很趕。我也跟其他人邀稿，最後會透過比稿決定，我不能保證小松的畫一定會被採用，若是落選也無法提供報酬。如果能夠接受，我希望三天內可以提供幾款過來。」

當高橋先生跟專輯製作人商談時，我正在附近的座位邊等邊吃咖哩飯，一聽到他的話，我立刻回答：「我願意！我想畫！」然後將吃到一半的咖哩飯匆匆解決，「我現在就回去畫，恕我先失陪了。」然後迅速離開。

與其說是為了爭取這份工作，不如說是為了獲得高橋先生的認同。

在關東煮屋「小花」，高橋先生提起：

「我想問酒吧裡掛的那幅銅版畫。」

「嗯，那幅畫叫作《可愛的睡顏》。」

「與其說可愛，更應該說是可怕吧。但是我看那幅畫，感覺到神的存在。到底是為什麼呢？明明沒有畫出神祇，而且看起來更像是異樣的怪物，但是不可思議地卻像神與子。」

當時我回答「雖然想表現神，但是我想沒有必要直接畫出來」。在沒有交集的談話中，高橋先生說他唯一理解的是這句話。

生命中重要的人陸續過世，高橋先生一直在思考著生與死，這時眼前出現酒吧裡的那幅作品。

——人們想著、思索著死亡，為了設法明白死亡的概念，於是簡單易懂地創造出外觀與人相似的神。不過所謂的「神明」自始至終只是簡單化的「形象」。所以神未必是穿著白袍，長鬍鬚的男性。這麼一來，認為「不必直接畫出神」的小松美羽，或許真的在努力試圖表現神祇吧……

後來高橋先生才告訴我，他看到這幅畫時的感受。經過這樣的談話之後，我將《可愛的睡顏》改名為《神與子》。

接下來我要做的不是描繪看不見的世界，而是藉由我的繪畫讓大家感受不可見的世界。讓我的畫超越自己小小的心，讓大家看見遼闊的世界。我的畫將成為幫大家準備的媒介。

「這難道不是在表現神明嗎？」既然高橋先生這樣想，或許他真的了解我的畫。

既然那是為大家準備的媒介，首先我必須符合高橋先生的期待。

我所描繪的粉紅色大象獲得採用，成為女子二人團體 Pink Lady 向阿久悠先生致敬的專輯《Bad Friends》封面，同時歌詞本的內頁插畫也由我擔任。為了向阿久悠先生致意，我特地打聽他的墓地在哪並前去掃墓。或許是因為這樣的誠意，接下來的專輯《歌鬼（Ga-Ki）》封面也採用了我的畫。從此以後，我的生活產生大幅變化。

在訪談時曾有人問我：「孤獨且沒沒無聞的時期，是否很難熬？」不過遇到高橋先生之後的日子，其實更緊繃。

他曾說：「想成為專業畫家，憑畫畫維生很不容易，妳要有心理準備。」

104

既沒有讚美，還得面對各種各樣的課題，我的頭頂出現圓形禿。

不過，我終於遇到賞識我的人，而且那塊圓形禿是心型的。

「心型圓形禿！聽起來好可愛，而且像是好預兆！」

為專輯封面作畫是個契機，並不算考驗。而且我沒有覺得很辛苦。

在我內心深處明白，那只不過是開始而已。

將大和力推展至全世界

出雲大社賜予的《新‧風土記》

在紐約的「藝術強化特訓」

藝術創作就像爬階梯，踏上一個臺階後，未必立刻就能登上另一階。

有時明明在同一階原地踏步，卻產生錯覺以為自己正在向上爬。

也可能找不到下一個臺階，不知如何是好。

若是想著「那就一股作氣往上衝吧」，三步併作兩步，也有可能直接跌落下來。

既沒有連續不斷的臺階，也絕對不可能有手扶梯快速升級。

向阿久悠先生致敬的專輯成為契機，我開始接到來自各界的邀約。神戶異人館為中濱壽美子小姐與我舉辦「一幅畫布」繪畫與花卉聯展，青山螺旋廳（Spiral Hall）舉辦的慈善藝術活動「Roses」我也參加了。

有篇雜誌報導除了刊登畫作，還附帶我的照片，搭配「絕美銅版畫家」的標題。從此以後，像電視節目等各種媒體出乎意料地也來向我接洽。

108

對我來說，自己的照片擺在作品旁，就像家長出現在學校的教學參觀日，多少有些不自在。因為作為藝術家，我還不夠成熟，實力還不足，我懷疑「絕美銅版畫家」這樣的包裝是否有必要，心裡有些抗拒。

但是有了上電視節目的通告費，就能購買之前因昂貴而出不了手的版畫壓印機。既然能創作更多作品，我決定捨棄那些微不足道的糾結。

高橋先生告訴我：「藝術家要表現人生百態，妳還缺乏人生經驗，應該觀察更多人的樣貌，試著去感覺。」因此我積極地跟許多人接觸，察覺到過去不曾發現的人們有趣之處。感覺在讓人欣賞我的畫作的同時，作品也跟著進化。

「不覺得妳的畫格局太小了嗎？要挑戰更大幅的畫！」

高橋先生對我提出這樣的建議。我也希望能做到，不知為何卻無法下筆。雖然有意願，但遲遲沒有成形。

這時，有位很照顧我的藝術經銷商，Art Office Shiobara 的代表，也是日動當代藝術的顧問塩原將志先生對我提出建議：「我要去趟紐約出差，妳要不要跟

來？可以讓妳見識拍賣會。不過我是去工作，沒辦法一直帶著妳。」

我當然立刻同意，買了機票。這時覺得幸好有媒體相關的工作，手邊還有點錢。

雖然參加者只有我自己一個人，我將這趟旅程稱為「藝術強化特訓」。

我跟著塩原先生，去了紐約各家藝廊與美術館。他除了介紹當今正活躍的藝術家給我認識，也帶我去藝術圈的餐會。我還參觀了蘇富比、富藝斯、佳士得三大拍賣會。

在夜間拍賣會（Evening Sale），拍賣品包括美國的欣蒂·雪曼、傑夫·昆斯，日本的村上隆、奈良美智、草間彌生等大師級作品，這些當代藝術家全都名列世界五百強。在場參加交易的都是超一流的藝術經銷商、世界各地的收藏家與富豪等。以億為單位的資金流動著。在那裡展開的是綻放強烈光芒的藝術家們的激烈競技。

拍賣會本身當然令人印象深刻，不過塩原先生帶我去維克·穆尼茲（Vik

Muniz）的工作室時，帶來的衝擊更令我難忘。與其說那裡是工作室，不如說是個巨大的空間，布置得很適合專注創作。他還很有玩心，在工作室裡甚至安排了迷你日式庭園造景。

我想起了自己在日本中野富士町的公寓。在六張榻榻米大的房間，正中央有張用厚紙箱搭成的桌子，那一直都是我的工作室。

「我的畫室比這裡的洗手間還小呢。」

我想成為畫家，描繪神獸，藉此與看不見的世界聯繫。我想使作品儘量讓更多人看到。既然這樣，我不能光是崇拜維克・穆尼茲先生或草間彌生女士。我必須成為可以跟他們居於對等位置奮戰的畫家。我就是我。我必須以小松美羽的身分堂堂立足於世。

我深切地感受到，目前的自己還落後很多，格局落差太大。我驚覺到過去在公寓裡用那臺小型版畫壓印機製作出來的作品、還有我自己，是多麼狹隘與貧乏。

這跟我出生在島國日本，長野縣深山裡的坂城町無關。我從《垃圾藝術的奇蹟》（Waste land）這部記錄片得知維克・穆尼茲出身巴西的貧困家庭，年輕時

為了勸架遭到槍擊。他利用這起事件的賠償金前往美國，迅速崛起，成為超一流藝術家。

這無關乎環境與時代。我要登上最高的藝術舞臺。

塩原先生也有自己的工作，不可能一直陪在我旁邊。「我有重要的事要跟藝術家談，就不讓妳跟了。」於是我一個人逛遍他告訴我的幾間重要藝廊。

「即使英文不好也沒關係，總之試著跟藝廊的人交談。如果對方有反應，可以拿妳的作品集給對方看。」

我聽從塩野先生的建議，背著包包，帶著作品集，走向一間間的藝廊。紐約市的街區小而井然有序，當代藝術的藝廊分布在切爾西、蘇活、下東城這幾區，幾乎都在市中心。街道也像棋盤方格一樣簡單明瞭，即使是缺乏方向感的我也可以徒步抵達。

哈囉——門打開之後，我用笨拙的英文試著說「我是畫家」。對方的反應不一，但也都還沒有到讚美或批評的程度。我一直沒機會出示自己的作品集。

「如果妳真的想跟我們畫廊合作，請更精進之後再來。」這樣的答覆已經算

客氣。也有人回答「我不是負責人」，或是「像妳這樣的人多的是」之類。還有

人根本無視我的存在。

就在努力走訪各家藝廊之後，我逐漸了解到基本的答覆都是「不」。

塩原先生明知道我會被拒絕，還是要我到處去拜訪藝廊。用意就是「嘗試親

身體驗，了解在藝術界的第一線，自己有多渺小」。

「藝廊一定會擺放DM，如果妳欣賞哪家藝廊，希望自己的作品可以掛在那

裡，就帶這家藝廊的DM回來。這麼一來，就能決定作為目標的藝廊。」

在三天之內累積的DM，最後總數量超過一百張。

去紐約時我第一次注意到，銅版畫是用「印」的，如此理所當然的事實。

在全世界的藝術作品中，僅此一件的繪畫與版畫有著極大差異，如果真的希

望獲得讚賞，最好還是描繪大幅且獨一無二的畫作。

塩原先生曾經告訴我：

「不只是版畫家，妳要成為藝術家！」

我漸漸看見下一級臺階了。

與《四十九日》訣別

二〇一二年，我在坂城町的「鐵之展示館」舉辦初次個展。

我從紐約回來後，深刻地覺悟到自己必須有所改變。而且最好回到坂城町這個原點，像小時候一樣接近感受自然的能量。因此首次舉辦個展的場所選在坂城町。

「鐵之展示館」正如字面上的意思，平常只展出刀之類的鐵器，在這裡破例舉辦畫展，所幸有許多人前來參觀。

現場展示的作品不只銅版畫，還有彩色素描與立體作品。同年我也在位於善光寺參道旁的北野美術館別館舉辦個展。那場展覽也延續了一直以來的作品風格。

這場個展得以舉辦，要感謝我從屬的「風土」株式會社。高橋先生也是「風土」的一分子，這家公司除了畫家以外，也為許多日本工藝家擔任經紀的角色，向世界宣傳博多織、有田燒等日本傳統工藝技術，尤其是僅存於地方的重要文化。

「風土」的社長岡野博一先生，同時也是博多織製造商「岡野」的第五代傳人。

在美國度過高中時期的岡野先生，具有國際視野，我想正因為如此，所以他很重視有日本特色的事物。

「我們應該要將自己的強項努力發揮到極致，然後對世界有所貢獻，也有益於人類。日本最優秀的特色就是傳統工藝，我希望能將它提升到藝術的境界。」

基於這樣的信念，岡野先生創立了「千年工房」，企圖延續已有許多工匠棄守的博多織，並建立新品牌「OKANO」，融合博多織的技術與京都型友禪[3]加

3 用不同色調的型紙（即染花紋的鏤花紙板）取代畫稿底樣，直接印染花色圖案的友禪染。

以商品化。我也為他們的絲巾設計圖案，也設計過白虎圖案的博多織和服腰帶，並親自代言，藉由各種方式與該品牌合作。

狛犬與龍的圖樣，自古以來就出現在織品與陶瓷器，因此當岡野先生提起傳統工藝中與神獸有關的故事，特別引起我的興趣。另外也是岡野先生告訴我關於流傳自中國的神獸——白虎的故事。

據說白虎會吃掉說謊、虛偽的人。「不過，如果被白虎撲殺吞噬而死，還可以重新投胎轉世。白虎就是這麼不可思議的神獸呢。」

我邊聽也想到：

「如果要接受新的挑戰，我是不是也必須經歷死亡與重生呢？」

我不是要結束自己的生命。腦中浮現的是已成為個人象徵的《四十九日》。

那對我來說是重要的作品，是我作為畫家踏出的第一步，也是描繪神獸與神靈的第一件作品。接受媒體報導受到注目，也是從《四十九日》開始。

為了超越《四十九日》，我以《六道輪迴》為首，創作了各式各樣的作品。

然而最受矚目的始終是《四十九日》。即使已經發表新作，在訪談時還是常被問

到：「繼《四十九日》之後，妳打算什麼時候推出新作品？」

如果說唯有《四十九日》這幅作品受到矚目，令我感到苦惱，平心而論，那根本是藉口。比起他人，我自己更執著於這幅作品。

因為那是最重要的代表作，所以我小心翼翼地帶在身邊，有機會便拿出來介紹的總是《四十九日》。

雖然有許多人說我的畫「看起來很怪異」，但是聽到藝術收藏家或電視媒體人稱讚「這幅畫不錯，很有趣」讓我很開心。然而反過來說，受到認可的喜悅也讓我停滯下來。

在紐約，我意識到《四十九日》的微不足道。雖然即將迎向二十六歲，卻連二十歲時的作品都無法超越，這令我羞愧與難受。

當然我仍然喜愛《四十九日》，也抱持著感激的心情。不過就像說謊的人會遭到白虎吞噬，我也必須讓軟弱的自己死去、獲得重生。經過思考之後，我銷毀了《四十九日》的銅版。

跟《四十九日》訣別後，為了在北野美術館別館舉行的個展，我在安曇野專心創作。雖然決定以大幅屏風畫作為展覽的重點，但是不適合在狹窄的住處創作。如果要在東京租工作室，經費又不足，當我正在煩惱時，聽說來自安曇野的建築師降幡廣信提供給助手們住的宿舍正好空著。由於那棟建築已經數十年未經使用，屋況較差，但是空間相當寬敞，甚至略顯空曠。幫我搬運作品的人員看到這房子後嚇我說：「這裡好像會鬧鬼。小松小姐，妳敢一個人住呀！」但是對我而言，這裡正適合。

在開始創作前，我也專程去善光寺參拜，從住持那裡聽到非常寶貴的訊息。

跟著佛教一起傳到日本的善光寺尊像是「一光三尊阿彌陀如來」。那是平常不公開的佛像，自西元六五四年以來，沒有人曾經見過。這尊祕佛的替身是鎌倉時代打造的前立本尊。前立本尊的手與善光寺院的回向柱以「善綱」連結。據說人們光是觸摸到看不見的佛祖。這跟我「想要表現神明，不必非畫出神的形象」的想法不謀而合。

由於告別了《四十九日》，以及受善光寺祕佛的啟發，促使《祕佛・宇宙》

在伊勢神宮睜開天眼

誕生。我將古老損壞的金屏風補強，整體都塗成金色，再搭配一雙紅色與綠色的眼睛。我所描繪的是與祕佛相連的宇宙。

我並不是從自己的內心創造出神獸的形象，只是將透過第三隻眼與靈魂所感受到的神獸，如實表現出來。

這樣的感覺，比較像是發覺自古以來就存在的重要事物，以繪畫的形式介紹給當代的人。以這層意義來說，或許我不是從零開始創造出什麼的創作者，而是聯繫過去與現在、又從現在延續到未來的「說故事的人」。

神社對我而言就像心靈支柱，不時會去參拜。除了善光寺，從小媽媽就經常帶我去長野的神社，到現在只要有時間，我就會去神社向狛犬打招呼。

即使沒有像我這麼偏愛神社，像伊勢神宮或出雲大社都是日本人必定會造訪

119

的場所。「伊勢神宮」是通稱，正式名稱是「神宮」。其中總共包括一百二十五間神社，內宮供奉天照大神、外宮供奉豐受大神，這都是眾所周知的。

我曾想過「總有一天我要去正式參拜」，這時機會降臨。有位中澤順子女士在個展看到我的作品，覺得「非常想要收藏」於是買下來。她是 BORBOLETTA 的經營者，這間公司將創立於一九一二年的老店現代化，經營項目包括在伊勢神宮讓新郎新娘舉行和式婚禮。順子女士以溫柔的母性包容埋頭創作的我，也讓我樂於親近這位「伊勢的母親」。

二○一二年十二月，我不僅有機會去神宮正式參拜，還能參加跨年的篝火供奉儀式，這都要歸功於身兼伊勢神宮氏子[4]的順子女士。

當我抵達伊勢，最先去的不是神宮而是眼科。因為我有生以來第一次長麥粒腫（俗稱針眼）。順子女士很擔心，說「眼睛對畫家很重要」，帶我去她熟悉的眼科，不過我並不擔心。

「既然醫生已經幫我擦藥，還戴上眼罩，應該沒問題。伊邪那岐從黃泉之國歸來時清洗左眼，於是天照大神誕生了。我的麥粒腫也長在左眼，也許正適合去

120

「參拜供奉天照大神的內宮！」

伊勢神宮是個神祕幽靜的場所。

據說在參拜前，光是望著五十鈴川的水流就能感受到靈氣，其實各種地方似乎都棲息著神靈。

只是排列著石塊的「三石」與「四至神」也都被奉為神祇，圍起結界；烏龜形狀的「龜石」確實像是相信「萬物皆有靈」（八百萬神）的日本會供奉的對象。

看上去像是橫臥的「地藏石」有各種說法，比如說是神佛習合的遺跡，或它原本是地藏菩薩形狀的石頭。我覺得「它跟神道教、佛教等宗教都無關，就只是個神聖的存在」，在我眼中，是再自然也不過的了。

4　泛指與神社有地緣關係，居住在附近的信徒。或專指維持神社事務運作，同時也是當地居民的人。

翌日就是二〇一二年最後一天。於是我們淨身，穿上白衣，準備供奉篝火。

篝火燃燒的柴薪全都是神宮境內的倒木，或是因修剪樹木掉落的樹枝。在晚間七時點燃，火光照亮、引導、溫暖了前來跨年參拜的民眾。人們輪流守著篝火直到天明，為平安度過一整年感謝神明，並祈禱世界和平。

暗夜。熊熊竄起的紅色烈焰。熱。煙。

柴薪爆裂的聲音。火光。黑夜。

前來新年參拜的人愈來愈多，但是當我注視著篝火，感覺腳步聲與喧鬧聲卻漸漸消失。彷彿世界上僅剩下自己，一對一地面對神聖的事物，受到不可思議的感覺包圍。

「美羽，妳覺得篝火如何？在神宮感覺到什麼？」

當儀式在深夜結束，我們邊喝著迎新年的祝酒，順子女士問我。

「是，嗯——像紅色又有點紫，啊，不對，也有點綠，好像漩渦，就像陰與陽……」

受到不可思議的感覺包圍後，我忍不住想將自己的發現告訴順子女士，一股腦地描述，但是我無法用語言確切表達自己的心情。「風土」的人也因為我的話毫無邏輯，面露困惑。

「美羽，不然試試看這個。」

順子女士忽然從包包裡拿出和紙製的卡片與自來水毛筆。不愧是伊勢之母，隨時準備寫感謝卡給幫助自己的人，習慣隨身攜帶伊勢和紙製成的手工卡片。

我在上面畫出自己透過篝火，所看到隱藏在黑暗中的景象。一鼓作氣畫完後，我把畫好的和紙卡片遞給順子女士。

「是眼睛……」

順子輕聲低語。

我看見篝火對面有一雙大而炯炯有神的眼睛。

同年九月我畫在屏風上的雙眼，當晚就在伊勢神宮的黑暗中凝視著我，彷彿在威嚇：睜開妳的第三隻眼，好好看著！

一雙巨大的眼睛彷彿在試探我。我覺得靈魂似乎被看透，只能合掌頂禮膜

拜。或許當時受到的衝擊太大，我甚至無法好好地說出話來。

從現在到未來，我恐怕會持續以眼睛作為繪畫題材吧。

出雲大社賦予的色彩

大型神社將神體遷移到新的社殿稱為「遷宮」。譬如伊勢神宮在過去一千三百年間，持續每二十年遷宮一次。這種定期舉行的遷宮稱為「式年遷宮」，據說藉由更換新居所，可讓神明恢復強大的力量並得以重生。

在二〇一三年，正好每二十年一度的伊勢神宮式年遷宮，與六十到七十年一度的出雲大社遷宮重疊。這樣的時機在歷史上相當難得，也因此成為話題。由於前往參拜的人很多，我想大家應該都知道吧。

那一年的神在月，我正好有機會參拜出雲大社，真的非常幸運。

在正式參拜時，由白神文樹會長導覽，他所領導的ＬＰＣ集團以島根為中心展開娛樂事業。也多虧白神會長的引介，讓我得以參訪出雲大社，而且還聽到中

筋雄三先生的解說，由於歷代祖先都為出雲大社擔任導覽，關於祭祀儀式等他都能詳加說明，知識相當淵博。

穿過據說積聚著元氣與能量的「勢溜大鳥居」，參道轉為和緩的下坡。通常神社都是要爬階梯或登山才能抵達，在這裡卻是往下。這種不可思議的感覺就像出雲大社的力量。在參道的右邊有間小神社稱為祓社，據說是供奉除去汙穢的神。在這裡祈禱除穢後再去本殿參拜，心情無比舒暢。

出雲大社由三座山環繞，面向本殿的右側是龜山，左側是鶴山。在正中央，聳立於本殿後方的御神山是八雲山。

那天的天空有些烏雲密布，我才正想著就像《古事記》裡「雲彩層疊的出雲」，突然在濃密的雲間看到一束強光。

「哇！真是不可思議。」

我不自覺地發出驚呼。我看到的那束光彷彿從本殿朝著八雲山，直直伸往天空。有別於陽光，色彩豐富彷彿彩虹一樣。各種繽紛的顏色裡蘊含著強烈的光。

那道光感覺就像人們的祈禱或大地能量的匯集。從日本有歷史以來就存在的

古老神社，一定聚集了無數人的祈禱，所以才會形成這種虹彩般的能量吧。

當我看到彩虹般色彩斑斕的祈禱能量升天的瞬間，立刻想到：

「我一定要在畫裡運用這種色彩！」

《祕佛・宇宙》也是彩色作品，但是用到的顏色很少。至少現在再看，並不會覺得色彩洋溢。我雖然在紐約獲得意識革新的洗禮，但真正對繪畫有所啟發創新，卻是在六十年一度的出雲大社遷宮。

中筋先生問我：「妳感覺到出雲的獨特之處了嗎？」我回答：「有，非常強烈。我目睹了各種繽紛的色彩！」

「小松小姐會畫畫對吧」，如果感受到出雲特殊的『善緣』，不妨在這片土地更深刻地去感覺，再將這些感覺入畫。」

後來得知如果畫作完成，能夠獻納出雲大社。很榮幸能以畫作點綴有無數神明聚集的出雲，這樣的作品我必須傾注靈魂描繪。

我租下位於出雲大社旁的攝社[5]——出雲井社旁的一間家屋，開始創作。據說那裡過去住著代代相傳負責維護神社的人家，目前是空屋。那間屋子是建造已久

126

的日本家屋，寬廣到令人訝異。附近就是山，一片寂靜，就連習慣獨自一個人睡、喜歡妖怪的我，也感到有些毛骨悚然。

早上當我醒來，在枕邊有位身高約五十公分，矮小的老太太靜靜地站在那裡。她身穿樸素的衣服，頭髮理成妹妹頭，不知為何額頭周圍綁著有稻草鬚豎起的注連繩。許多人說出雲是個不可思議的地方，看來是真的。

我只是有一個模糊的概念：「我想畫出將聚集在神社的人們祈禱的能量，與上天聯結的畫」，但是在前三天我反而什麼都沒畫，由在地人士導覽，步行認識出雲。

當我去參拜命主社後方的御神木，那棵樹就跟小個子老婆婆的額頭一樣，綁著稻草鬚豎起的注連繩，我想到「那位老太太就是這棵樹呀！」於是抱住這棵御神木。除此之外，我還拜訪了祭祀素戔嗚尊荒魂的神社，以及大國主命的起源之

5　大型神社境內的小神社，供奉與本社祭祀神明相關的其他神明。

地。

即使只有自己一個人的時候，我仍然四處走走看看。包括由龍蛇神引領來自日本各地「八百萬神明」[6]上岸的稻佐之濱，以及當眾神在「神議」結束後來到的萬九千社。

眾神在工作結束後舉行宴會飲酒，我覺得這些人性化的神明真實存在，腦中浮現各種各樣的畫面。但我仍然沒有著手畫任何畫，只是先將想法寫下來。我前往古代出雲歷史博物館，購買改寫成簡明版的《風土記》與《古事記》閱讀。我先不急著勾勒出既定的印象，想更仔細地慢慢感覺出雲這片土地。

就這樣大約維持一個月，我獨自住在出雲。庭院裡常有鹿闖入，留下排遺物作為伴手禮。御神木化身的老婆婆再也沒有出現過，但是傳說中曾讓大國主命嘗到苦頭的蜈蚣倒是經常露面。

每天早晨，我先在出雲井社祈禱後才開始繪畫。繪畫彷彿就像祭祀神明的儀式。

就這樣，最後我完成了作品《新・風土記》。描繪的是從本殿升起，直達八

128

雲山那道虹色的光，從地表通達天上的祈禱的能量。

我思索著要如何表現彩虹的顏色，最後在中央眼睛的部分嵌入鑽石。鑽石經過特殊的切鑿技術「Wish upon a star」，彷彿可以看到兩顆星星浮現。這兩顆星星象徵地球跟宇宙之間的關聯，向星星祈禱就等於向神祈禱。

或許有人覺得「神明只是很久以前虛構的傳說」。然而，從古至今人們持續靈魂的祈禱，未來也將延續下去。神明與渺小人類的生計無關，只是超越時間發揮自己的力量。所謂神話，其實也是延續到將來的未來式故事。

《新・風土記》是為了奉納出雲大社而畫，但反過來說也像是出雲大社授予的作品。我聆聽著獻納時吟誦的祝詞，誠心祈願希望自己的畫能夠象徵現在，聯繫過去與未來。

6 ｜
即眾多神明，源於神道教的多神信仰，「八百萬」表示數量很多。

「相逢」將會擴展可能性

在紐約我察覺到自己的格局狹隘，揭起意識的革命。

在伊勢目睹巨眼，帶來主題的創新。

在出雲邂逅色彩，導致繪畫的蛻變。

每一次都是相逢與緣分啟發革新。

我從小就對神獸或守護獸感覺特別親近，或許這也是因為我對人缺乏關心。不過自從遇到高橋先生，透過「風土」邂逅了許多傳統工藝家，又認識藝術品收藏家與藝廊經營者，經歷這許許多多的相逢，我已經有所改變。

譬如有次我應邀去福岡縣大濠公園能樂堂舉辦的「空海劇場2013」，現場作畫與演講，期間認識了主辦單位的中尾賢一郎先生，也承蒙他告訴我關於空海的種種事蹟。我去空海建立的東長寺欣賞《弘法大師筆千字文》，感受到「空海的字跡棲息著靈魂」，也是趁著這趟福岡之行。

說好聽一點是忠於自我，比較負面的說法則是躲在自己的世界裡。

130

後來中尾賢一郎先生更介紹景觀設計師石原和幸給我認識。這也促成了後來對著大英博物館的妮可搖尾巴的那對狛犬《天地的守護獸》。

我認為小時候遇到的山犬大人，就是「坂城神社狛犬」的化身。有著捲毛的狛犬雕像是町指定有形文化財，據說在天和二年，由當時統治這一帶的坂木藩板倉氏家臣捐贈。

「正如日本武尊也曾獲得狼的救助，日本自古以來就將狼視為神聖的象徵，信仰神獸文化。狛犬原本就在指引、守護著我們，不是嗎？我從小就受到山犬大人的保護與引導，覺得狛犬近在身邊。」

在談論作品時，我曾熱情地對石原先生訴說「狛犬之愛」。

我提到關於「狛犬」這個詞彙的出來。

當我去國外旅行，一定會去古董店，只要看到跟狛犬由來相近的神獸，我就會殺價買回來當擺飾。

或許狛犬的起源正是《舊約聖經》所記載的守護獸基路伯（Cherubim），

「守護著亞當與夏娃離開後的伊甸園」。

從基路伯衍生為埃及的史芬克斯，傳到歐洲後是格里芬，在蘇美神話則是伊南娜，影響所及，或許也促使狛犬誕生……

「超越國境與時間，基路伯的名字與形象經過改變，流傳開來。基路伯擁有人、獅子、牡牛、鷲的四張臉，以及四隻翅膀，或許傳到某塊土地與當地土著信仰結合，就化身為獅子或犬的外觀。有種說法認為日本所謂的狛犬，是訛傳自高麗犬，似乎也融合了印度的神獸文化與中國的獅子文化。這是我個人擅自揣測，或許沖繩的風獅爺（Shisa）起源跟泰國有關。在泰國，獅子或外觀相似的守護獸稱為『Simha』……經過這麼一想，不管是因為宗教信仰不同而對立，或是改信其他宗教，都沒有太大意義。大家都彼此互有關聯，原本就是一體。」

聽到我沒完沒了的敘述，石原先生回答「我也喜歡狛犬」。因此以高橋先生為首，「風土」的同仁也幫忙出主意，最後的結論是建議我跟石原先生一起從事某種創作。

石原先生創造的是庭園，正好英國的園藝競賽「切爾西花展」即將展開，我

們是否能合作推出參賽作品？

參展作品會有許多人觀賞，如果只是完成漂亮的庭園，恐怕無法打動人心。

庭園也是植物生長、有生命的聖域。既然如此，不是正需要狛犬這種聖域的守護獸嗎？

我已經描繪過不知道多少幅狛犬的畫，接下來還打算繼續描繪；石原先生來自長崎，熟悉佐賀的有田燒。出於這樣的緣分，誕生新計畫「以陶瓷塑造由小松美羽彩繪的狛犬，作為石原先生庭園作品的守護獸」。

如果我一直獨自埋頭畫畫，可能到現在都只有銅版畫作品，就算持續繪畫，也不可能擴展到陶瓷的領域。

人與人的相會以及緣分，擴展了我在創作上的可能性，遠超出預期。我會盡我所能發揮潛力，或許這就是最好的報答。

在「現場」建立信任

「這怎麼可能作得出來！」

對於我要求在短時間內製作出狛犬的委託，有田燒的師傅一開始想必很困惑。

我為切爾西花展描繪出一對狛犬的平面設計稿。想讓它成為陶瓷，首先要委託鑄型的師傅。

鑄型師傅又稱為「原型師」，用石膏製作陶瓷器的模型。這些專業人士能夠將設計轉化為立體，判斷是否可以量產。我的狛犬雖然不需要大量製造，但首先同樣必須請師傅將設計立體化。

日本絕大多數的瓷窯，製作的都是盤皿、茶碗或茶壺等器物。即使是有田燒的優秀鑄型師，平常也不會製作藝術品這麼複雜的陶瓷。而且這次時間很匆促。

「為了趕上花展的截止期限，希望在三個月內製造完成，不過這是連『燒製』的時間都計算在內，所以鑄造原型的時間只有兩個月。」

即使以外行人的角度來看，我也覺得是相當高難度的挑戰。

儘管如此，師傅還是以超特急的速度完成。我為了確認原型，當天趕到佐賀，也想向首席原型師（大將）致謝，卻見不到面。

「這麼繁瑣難度又高的鑄型，要趕在兩個月完成，根本是亂來。如果看到委託人，我恐怕會開罵，還是別見面算了。」

大將的兒子接待我時，透露他父親曾這麼說。

我所負責的部分是在陶瓷上彩繪，但並不是成型後立刻就能開始。陶瓷很花時間。除了原型師以外，還必須借助許多工匠的力量。

瓷窯的工匠根據原型師完成的鑄型，製造瓷器。先將陶石搗碎，磨成細粉，等土胚成型，要慢慢地風乾。經過素燒後再上釉藥，接著釉燒。然後才是彩繪。

這種做法比較少見，通常是在素燒後上彩繪，最後才釉燒。後來大英博物館的妮可也評論「這兩隻狛犬的製作手法很有趣」，不過無論順序如何，瓷器跟銅版畫一樣工序繁複。但是跟銅版畫不同，陶瓷無法一個人完成，需要團隊的協助。我雖然一知半解，卻也深刻感受到多種的日本傳統的力量合而為一，注入到我的作品之中。

「雖然妳特地跑這一趟，不過這時候還不能彩繪。而且彩繪得花好幾天的時間。如果妳還得再來佐賀很辛苦，要不要乾脆買個電窯？我們可以把彩繪的顏料寄給妳，這樣妳在東京也可以彩繪。」

瓷窯的師傅有些替我擔心。

當時我的確很忙。隨著活動範圍拓廣，注意我作品的人也增加了，我在上田市立美術館 Santomyuze 的個展，訪客數超過一萬人次。要是沒有作品就無法舉辦個展，而且一直都有國內外收藏家詢問，表示有興趣收藏畫作。在彩鳳堂畫廊舉辦的個展「繪本，從來沒有人教過我！」據說作品迅速銷售一空，連我自己都覺得不可思議。

但如果在東京為陶瓷彩繪、直接放進電窯燒製，對我來說更是不可能的。

就像為了描繪獻納出雲大社的《新‧風土記》，我在出雲住了一個月，我想好好感受與作品相關的人、風土、文化，究竟是什麼樣子。不是只繪畫而已，感受當地蘊含著什麼樣的祈願，表現在畫作中，那就是我的使命。

當河口湖繆思館邀請我舉辦個展時，我也很快去到河口湖，跟村公所的人談話。除了當地流傳已久的河童傳說，富士湖飯店的女主人井出薰子也告訴我古老的河口湖民間傳說，經過這些醞釀，我終於能夠下筆。

這對於我來說就像創作的基礎，當我想了解什麼，一定會去當地。譬如當我想到「伊斯蘭人祈禱的力量很強大」，為了親身體驗，我跟妹妹去了一趟土耳其。在東西方文化交會的土耳其，可以感受到融合宗教與文化的歷史。我們更進一步前往阿布達比與杜拜，近距離感受當地人們的生活，看他們祈禱、斷食、工作與玩樂。過去只是涉獵知識，現在稍微更了解伊斯蘭教的文化，於是發現文化與祈禱是當地人最重視的事物，值得尊敬。

無論對於大國主義、河童傳說，或是伊斯蘭教，我都試著發揮同理心，尊重對方所珍惜的時光，試著調整頻率，這樣或許能創造出如祈禱般的作品，向大家呈現看不見的世界。

所以，有田燒如果不在有田當地燒製，就不算有田燒了，而且那種緊張期待的心情也不一樣。當瓷窯的師傅們正專注於工作時，自己也在一旁描繪，那跟在

137

東京獨自彩繪，所完成的狛犬或許將會截然不同。

「真的很謝謝你。不過，我會再來。」

那天我向提議「要不要乾脆買個電窯？」的師傅道謝，先行離開。

後來我又去佐賀好幾趟，陸續完成彩繪。在過程中，我漸漸地與瓷窯的工匠們愈來愈熟。

在消除戒心之後，原型師的兒子告訴我：

「其實我父親也很高興。雖然他有能力製作像小松小姐的這對狛犬這樣複雜的藝術品，但是那些技術在一般的工作無法發揮。難得派上用場，其實他也樂在其中。」

我在彩繪時聽到這段話，忍不住停下筆來。

「這麼說，我還是應該要見師傅。請讓我向他道謝，感謝他幫我把作品立體化。」

我聽完原型師兒子的話，立刻找居中協調的有田窯師傅們商量，並跑去點心鋪買蛋糕，直奔原型師的家。我使勁拉開紙門，鞠躬說：「我是小松！麻煩您這

麼棘手的案子，真的很不好意思，您生氣了吧？」

師傅正在看電視，處於很放鬆的狀態，被突然闖入的我嚇了一大跳。我也有些不知所措，連忙遞出手上的點心盒「這是給您的蛋糕」。

後來我繼續為完成彩繪往返佐賀，終於完成《天地的守護獸》。後來的發展正如前面所寫，完全超出預期。《江戶的庭園》在切爾西花展贏得金獎，《天地的守護獸》成為大英博物館的館藏。

除了狛犬的神靈，這對守護獸一定也蘊含著包括原型師在內，多位有田燒師傅的祈願。

入選大英博物館的館藏也成為契機，提出「想看到其他狛犬作品」、「一定要推出狛犬展」的邀約增加了，我後來繼續創作有田燒的狛犬。當我又去麻煩有田窯的師傅，進行彩繪，那些之前從未與我交談，總是保持沉默的師傅們終於說話了。

「因為妳的作品入選大英博物館館藏，讓社會大眾想起有田製窯的存在。我

們在過去數十年間從事同樣的工作，終於跟世界接軌。這樣在孫輩面前也可以很自豪了。雖然平常仍是得接單生產，但有田燒還大有可為呢。」

聽到已經八十幾歲的師傅欣慰地這麼說，我也高興地流淚了。原型師後來也表示「其實很高興接到有挑戰性的工作」。信賴果然是誕生於工作現場。

二〇一六年我拜訪在有田同樣歷史悠久的柿右衛門窯，很榮幸地，他們讓我以傳承已久的赤繪為歷代相傳的獅子圖樣上色。

邂逅至今仍備受矚目、融入大和力的有田燒，也是與「貨真價實的素材」相會。

將神獸封印的電影《花戰》

二〇一五年十二月，我搭飛機前往斯里蘭卡。

當時正值世界女子拳擊冠軍衛冕賽，我的作品《為和平而戰》（Battle For Peace）將致贈給斯里蘭卡的席瑞塞納總統。

「這次收到這樣的提案，妳想怎麼回覆？」在飛機上經紀人遞來的是電影劇本。我試著瀏覽，是部名為《花戰》的作品。

「啊，是由野村萬齋主演！」

野村萬齋先生是我相當尊敬的表演者。他能將狂言這種傳統藝術，詮釋得讓現代人甚至外國人都能理解，這點讓我覺得很了不起，十分欽佩。他與故事的背景在日本戰國時代，野村先生飾演名叫池坊專好的「花僧」。他與生俱來富有插花的才華，獲得織田信長的賞識，最後藉由花的力量向豐臣秀吉挑戰。

對方邀請我負責劇中畫作。也就是由森川葵飾演，富有繪畫才能的少女「蓮」所描繪的蓮花，希望由我繪製，提供電影拍攝。

我讀了劇本，在飛機上就決定「我想畫！」到了斯里蘭卡，自己一個人充滿鬥志，想立刻開始！

我一直以小松美羽的身分作畫，這次雖然不是參與演出，仍然會化身為劇中

141

的少女「蓮」，以蓮的角度作畫。對於認為繪畫是「天職」的我來說，應該會是有趣的體驗。

雖然在東京完成繪畫，然後把作品送過去也可以，但我還是想去現場體驗，所以拜託劇組讓我在京都作畫。

我請他們把在太秦用組合屋搭建的攝影棚一部分空出來，立刻開始畫。整體的空間配置是：篠原哲雄導演與工作人員在上面拍戲，攝影棚外是仿古的街景，隔壁有洗手間。在太秦電影村，可以看到綁著頂髻的人手持智慧型手機走在路上，令我感覺彷彿穿越時空，相當有趣。

當我開始作畫，飾演蓮的森川葵小姐輕輕地單獨走過來。當時電影還沒開拍，她卻穿著和服。我覺得疑惑，問她原因，她回答我說：

「小松小姐現在正化身為蓮在畫畫，所以我也揣摩蓮的心情，穿著和服過來。」

我問毫無戒心又可愛的森川小姐：「經紀人沒跟在身邊也沒關係嗎？不會有人來騷擾妳嗎？」像個歐巴桑似地替她擔心，一邊跟她用餐，一邊感受著在河原

142

被拾獲，從生死邊緣活下來的天才畫師蓮的氛圍。據說撰寫腳本的森下佳子小姐，是以森川小姐為原型構思。因此藉由與森川小姐相處，我作畫時似乎更能揣摩蓮的心情。

讓我猶豫不決的是，從一開始就已經決定畫的主題是「蓮花」。

雖然我已經習慣接受委託才動筆，但都是「為舉辦個展」或「為配合活動」而畫，主題與表現方式都由我自己決定。

由於我特殊的畫風，幾乎不會有人提出「請描繪人像」這樣的要求，因此我可以表現自己擅長的神獸或守護獸。反過來說，我幾乎沒有畫過人物、花、山這類清晰可見的具體主題。

導演向我說明：「想請妳描繪蓮花，尤其希望透過畫裡的蓮花，讓觀眾感受到佛祖。」

製片小瀧祥平先生一再叮嚀，所以這是我作品裡首次沒有神獸出現。

「小松小姐，拜託拜託，請不要在紙門上畫神獸，這次只能畫蓮花。」

或許我看起來有些技癢難耐，所以劇組幫我在畫蓮花用的紙門旁，準備了另一扇備用的紙門。「雖然在電影裡不會拍攝到，如果妳真的忍不住想畫神獸，可以畫在這裡。」

在此之前，我一直認為「比起可見的世界，看不見的世界更可貴」，但是面對嶄新的挑戰，我也樂在其中。我邊揣摩著導演、編劇、演員、製片的心情，描繪著有形的主題，至於表現畫中沒有真正出現的佛，跟我自己「藉由神獸，不直接描繪神而表現神」的做法有共通點。於是我學到「也有這種描繪神獸的方式」，把蓮花當作神獸描繪。

我非常認真地描繪蓮花，當異象如海市蜃樓自然浮現時，我就畫在「為忍不住想畫神獸時準備的紙門」。

所謂的畫風，應該也會隨著成長而改變吧。我現在仍然在畫神獸，接下來也應該會繼續畫下去，如果有一天我的畫風再度發生變化，我想這次改畫具體形象的「神獸封印」經驗，也將會派上用場。

144

超越地球的 Area 21

「紀尾井會議中心」位於二〇一六年開幕的「東京花園露臺紀尾井町」，為配合開幕慶祝，我受邀去現場作畫。

後來，我將現場作品帶回坂城町工作室加以完成，由「紀尾井會議中心」收藏。另外對方也表示，希望我能在「東京花園露臺紀尾井町」開幕週年時舉辦個展。

起初並沒有特定的概念，只是暫定展出內容包括過去的作品，但是難得舉辦個展，我覺得這樣有點可惜。

當我在銀座的咖啡館想著「有沒有什麼好主意」，想起了與岡野先生閒聊的內容。

「妳知道正二十面體嗎？那是三度空間裡有最多面數的正多面體。如果有智慧的生命體從外太空俯瞰地球，我想它們很可能把地球當成正二十面體觀察，因為這樣效率最好也最美觀。不過，我覺得它們會發現地球的第二十一面，然後改

去那裡。小松妳能不能想像，超越三次元空間界限的第二十一個世界？」

岡野先生的創造力很豐富，他總是想些有趣的事。

我對數學一竅不通，但是我聽說過西洋魔術的星形神祕符號，其實就是「畢達哥拉斯五芒星」，以正五邊形的對角線連成的圖形，數學與看不見的神祕世界似乎有某種神祕的關聯。

「如果在正二十面體之外，或許不在這個宇宙裡喲。說不定是在非物理的世界？」

我會這樣回答，其實是受到去泰國修行的經驗影響。

雖然我著手描繪看不見的世界與神獸，卻缺乏相關的知識，因此我開始讀書，每個月去猶太思想研究者暨希伯來文學博士手島佑郎先生的私塾，以自己的步調學習。也曾經去日本猶太教主席暨拉比（猶太教聖職者）賓約明‧Y‧埃德里的查巴德之家，聽手島先生講課。

另外，我去土耳其旅行以及為工作去杜拜時，接觸過伊斯蘭教，也曾經一個

146

人去印度旅行，這些經歷讓我更想接觸不同的宗教觀，因此託人介紹，跟泰國的聖者學冥想。

泰國是佛教之國，所以幾乎人人都會供奉聖者積德。

布施，就是「積德」，向僧侶奉獻食物也是積德的一種形式，除此之外，向貧窮的人布施，供奉祖先也是積德。

我加入成員約數人的小團體修行，在深山的洞窟中架起帳棚。指導我們的聖者有好幾位，其中有位日本籍的聖者斯瓦米，在我們接觸佛教前，他先幫我們舉辦學習會。出於這樣的緣分，又開啟了泰國靈修之路。託斯瓦米的福，雖然我不會泰語，還是能學習如何吟誦曼怛羅、冥想，以及佛祖的教誨。

在那裡不飲酒，用餐只攝取蔬菜。當我對修行漸漸比較習慣後，就被帶到鐘乳石洞，那是由歷代泰國佛教信徒守護的神聖場域。據說靜靜聆聽聖者們吟誦的曼怛羅，在幽暗中點起蠟燭，天眼便會開啟。

在那裡發生許多不可思議的事。我感覺看到另一個世界的門扉打開，隨著「碰」的聲響，我的眼前出現寶石般，又像是龍珠的神奇礦石，不知道是住在

洞窟裡的精靈還是別的什麼，叩、叩、叩地敲著我的背……

我告訴聖者：「我在描繪神靈的世界。」他說：「我一看就知道。」並且吩咐我：

「妳把這些畫下來。冥想、吟誦曼怛羅，讓第三隻眼放鬆，將妳在洞窟裡所看到的直接畫下來，妳在這裡所看到的景象，並不是只有妳才看得見，也不是只有我們才看得到，其實每個人都能看到，所以妳要把這些畫下來。」

明明每個人都能看到，但大家都不經意地忽略了，我覺得聖者似乎告訴我，畫下這些景象正是我的使命。

如果三次元的的正多面體最多只能達到二十面，「二十一」就是其實應該存在，大家卻沒有察覺到的世界。而且我現在也活在二十一世紀。

因為在泰國獲得的教誨，以及跟岡野先生的談話，我在「紀尾井會議中心」舉行的個展，決定以「二十一」為概念。

從決定的當下到實際上展覽開幕，只有兩個月的時間，場地的平面圖也已經

完成，但是最後的定案是我要另外為名為「Area 21」的展示空間描繪新作。

「什麼！接下來還要額外闢出展覽二十一幅畫的空間？咦，這要怎麼辦……」

我央求大吃一驚的展場設計師，無論如何設法重新規劃。

也因為這突如其來的決定，我必須再創作二十一幅新畫。

如果二十一象徵非物理的世界，那既是零也可以是一。無數的解釋存在，也就是說無論描繪什麼都可以。因此我決定畫自從造訪出雲大社以來，就持續在畫的「陰」與「陽」。

於是我在二十一幅作品畫上各式各樣的眼睛。包括各種不同的形狀與色彩，在伊勢看到的眼睛、第三隻眼、以及在泰國開悟時所見的神聖物。

不過我實際上畫出的只有二十幅畫。藉由二十幅作品裡的神獸，我從背後可以感受到蒞臨現場的觀看者的能量。打開第三隻眼，所有人的意念與非物理的世界「Area 21」相連——我希望在現場畫的第二十一幅作品，蘊含著這樣的訊息。

到了畫展開幕式，在眾多觀賞者的注視下，我展開第二十一幅作品的現場創作。

我以祭祀般莊嚴肅穆的心情進行現場創作，始於空海劇場，但是經過冥想、吟誦曼恒羅後開始作畫，卻是從這次畫展開始。在泰國修行時學會如何面對神祕體驗，不僅表現在我的繪畫，也自然融入我的身體。

或許要歸功於「二十一」的力量，在九天的展期間累計超過三萬人次蒞臨參觀，並且有「AbemaTV」、「NEWS ZERO」、「大家的新聞」等媒體報導。聽說無線電視頻道會介紹當代藝術家的個展，是相當罕見的例子。

「以微觀與宏觀而論，從外太空觀看地球的『Area 21』，乍聽之下屬於宏觀的視野，然而 Miwa Komatsu 7 其實是以微觀的角度表現畫作。另外，在以一神教為主流的全球藝術市場，她以神獸作為神的分身，表現『八百萬神』的多神教思考方式。這促使身為地球人的我們，重新審視精神的方向性。」

國外某位很有分量的策展人，發表了這樣的評論。

在現場作畫時，漸漸地從一百號到三百號的大型油畫，我都能自然而然地完成。不知不覺除了筆以外，甚至也運用到手指、手、身體，最後我甚至可以駕馭

150

寬五公尺左右的畫。

距離紐約的「藝術強化特訓」事隔七年，在不知不覺間我已經蛻變。接下來自己應該還會繼續成長吧。

不過，我察覺到一件事。

在這一章的開頭提到：當我們步入一個階段後，不會立刻就能再向上進階。

不論看不看得見接下來的臺階，唯有繼續向上走，才有可能抵達下一階段。

如果你現在正在力爭上游，希望你繼續努力。

因為你一定擁有日本自古流傳、與一切息息相關的大和力。

這世界需要你所具備的這種力量及參與。

7 即「小松美羽」。

為未來而存在的藝術

《歷史遺跡的守護者》與自己的使命

以三年為週期的畫家人生

小學畢業後升上中學，如果繼續求學就會進高中、大學。依序是六年、三年、三年、二年或四年，這樣的區隔大家幾乎都明白，不過成為大人之後又如何呢？

不知不覺一年就過去了，也只有在除夕與元旦會察覺到新舊年的交會。今年與明年、後年，接連不斷的日子無形地持續累積。對於許多人來說，或許都是這樣吧。

自從有機會幫向阿久悠先生致敬的專輯畫封面，開始以畫家的身分工作，我意識到三年的週期。

第三年＝達成

第二年＝進化

第一年＝覺醒

在這三階段經歷各種嘗試，靈魂也會獲得成長。

在覺醒之年，正如字面上的意思彷彿睜開眼睛。打開靈魂與眼睛，朝向三年

154

間要達成的目標。訂計畫、行動。

第二年開始成長，具體地嘗試各種各樣的事。

到了第三年應該會達成，看到過去三年集大成的表現。因此覺醒與進化相當重要，如果達成，就要重新開始。注入新的力量，下一年再度展開新的覺醒。

如果意識到這樣的三年週期，自己也將會成長，並且不虛耗時光，達成使命。

我並不是很精確地以一月一日作為一年的開始，倒覺得「秋季是轉換的時節」。

我最早意識到三年的週期是在二〇一〇年。如果當時是覺醒，二〇一一年就是進化之年。

二〇一一年三月十一日發生東日本大震災。在強震後除了意識到必須節約用電，我透過電視與網路也了解受災地每天的情形，為當地的人祈禱、畫畫。

也是在這一年，我在媒體曝光的頻率忽然增加，由於 NHK BS 的節目《旅行的力量》，我有機會去烏干達。紐約的「藝術強化特訓」也在這一年，那對我來說是意識的革命，所以二〇一一年確實是我的進化之年。

二〇一二年我首次在坂城町舉辦個展，在善光寺參道的北野美術館別館也有

個展。運用色彩的屏風畫《祕佛・宇宙》正是這三年週期的總結。現在回想起來，正因為達成目標，所以我有勇氣把像自己孩子般的《四十九日》銅版裁斷。

而且有機會在伊勢神宮描繪「眼睛」的主題，也是重大的里程碑。

在二〇一三年又有新的覺醒。在這一年，我決定從銅版畫轉型，投入色彩豐富、每幅都獨一無二的畫作。

二〇一四年的進化，莫過於出雲大社授予的色彩。這也促使二〇一五年《天地的守護獸》選為大英博物館館藏。由佳士得香港拍賣的《歷史遺跡的守護者》成交，也成為世界肯定的第一步。

二〇一六年又是新的覺醒。我參加了紐約「WATERFALL GALLERY」舉辦的「持續的生命」（A SUSTAINING LIFE）展覽，開始意識到該畫出能讓全世界欣賞的作品。我在紐約的日本俱樂部也現場作畫，當時的作品後來也展示在世界貿易中心四號大樓。原有的世界貿易中心在二〇〇一年，於美國多處同時發生的恐怖攻擊事件遭到破壞。我意識到如果自己所描繪的神獸是以祈求和平為出發點，那麼現在更應該達成使命。

156

於是在二〇一七年春，首先在紀尾井町舉辦個展「神獸──Area 21」，秋季十月參加臺北舉行的藝術博覽會，十二月在「白石畫廊・臺北」舉行個展，如先前所提到的，總訪客數超過三萬人次。在臺灣的 Yahoo 奇摩搜尋輸入「小松」，就會自動出現「小松美羽」的提示關鍵字，反應相當熱烈，展現不同於日本或美國的熱潮，威力驚人。我的舞臺從日本擴展到亞洲，也是相當顯著的進化。

接下來在出版這本書的二〇一八年，一月分於北京舉辦的「2017 Tian Gala 天辰之夜」，獲頒「年度新銳藝術家」獎項，這又是一個新的里程碑。我很期待接下來將會達到什麼樣的境界，也會更虔敬地繼續創作。

於是從二〇一九年起，又開始新的三年週期。在舉辦東京奧運的同一年，正好也是進化之年，我有預感好像會發生什麼。

覺醒，進化，達成。

每當意識著這樣的節奏，我自然會更珍惜每一年的時光，過好每一天的生活。

孕育於南印度的《歷史遺跡的守護者》

雖然我從小就能感知看不見的事物，在泰國修行時目睹另一個世界的門開啟，察覺神靈、神獸等竟如此清晰可見，還是很訝異。這就像平面與立體之間的差異，兩者無法相提並論。也因為如此，我借助有田燒師傅們的力量，嘗試將狛犬立體化。如果我都可以那麼清楚地看到神靈，那麼持續累積修行的聖者，所見的想必更深更廣。當我告訴泰國的聖者自己從事藝術創作，他這樣回答：

「妳在畫畫的事，我不必問也知道。妳的確能描繪出我們所見的神靈，請抱持信心，繼續努力。」

既然聖者說要有信心，我想成為最頂尖的藝術家。我說想挑戰紐約的藝術圈，因為「藝術強化特訓」讓我留下相當深刻的印象。

於是聖者給予出乎意料的建議：

「妳未來的發展將擴展到日本之外。紐約雖然也很重要，但妳最好把重心放在亞洲。像臺灣、中國、香港都不錯。」

泰國的聖者應該會洞察未來才這麼說。但我當時還沒想過要往華人圈發展，

「欸？」當下只感到困惑。

《天地的守護獸》確定列為大英博物館館藏後，佳士得香港的經理跟我聯繫：

「小松小姐，妳要不要試著把作品送到佳士得香港拍賣？」

香港從一八四二年起，有一百五十五年間曾經是英國殖民地，因此是歐洲與亞洲交會融合的國際化都市。我覺得自己彷彿正踏在日本庭園的飛石般，一步步地朝下一個目標前進。

「真的讓泰國聖者說中了！是香港！」

照理說，我常遇到不可思議的遭遇，應該習以為常，卻還是忍不住顫慄。

我問要提供什麼樣的作品，對方提議像《天地的守護獸》這樣的立體作品，可能把我當成陶藝家了。然而畢竟我是以畫家的身分公開活動，所以我決定以繪畫，也就是常用的 Liquitex 麗可得壓克力顏料描繪的作品參加拍賣。

二〇一五年對我來說是頻繁搭飛機的一年，在開始描繪提供給佳士得的畫作前，我去了一趟印度。

「我建議小松小姐一定要去亨比的遺跡群落，因為『八百萬神』的起源就在那裡。」

在出雲大社認識的島根大學校長小林祥泰先生曾這樣推薦，因此我決定前往南印度旅行。原先有位對印度很熟的朋友說好要一起去，忽然因病不能成行，因此變成我一個人的旅行。

在亨比見識當地的遺跡群落，的確雕刻著許多不可思議的神獸與守護獸。其中有很多前所未見的形象，譬如據說是《西遊記》裡孫悟空原型的哈努曼神猴、迦樓羅神鳥、象與牛合體的神獸浮雕等。

印度教寺廟的裝飾包括許多神獸與神明，我覺得或許這就是日本神社與寺廟中神獸的由來。

原本預訂的飯店房間陰錯陽差被取消，為了借廁所去路邊的咖啡館，不好意思拒絕店家笑容滿面遞上的咖啡，只好在蒼蠅飛舞的咖啡桌前戰戰兢兢地喝完，

擔心會不會腸胃發炎。雖然旅程有些意外，但還是覺得「幸好我來了」。沒有旅伴雖然令我畏怯，或許「妳要單獨前來」就是印度對我發出的訊息吧。

我在觀察遺跡時冥想，在飯店時也冥想，感受著草與炎熱的空氣、寄居在大地間的靈魂邊作畫。這時，新的守護獸誕生了。

我交給佳士得香港拍賣的作品是《歷史遺跡的守護者》。這幅畫的靈感來自亨比的遺跡群落。我將日本的狛犬、印度教的神獸、基督教與猶太教的神獸等，全部融合在一起，呈現全新的守護獸，超越國境或宗教，是幅表現守護神聖遺跡的作品。

我由衷希望欣賞我畫作的人們，可以感受到超越國度、文化、宗教的真理。

正因為如此，將作品送到佳士得拍賣具有獨特的意義。

透過佳士得向世界挑戰

向佳士得或蘇富比等世界級拍賣會提供作品，是為了成為頂尖藝術家而跨出的第一步。

在藝術的領域，不會因為創作者自己說「我畫了很好的作品，請多多指教」，就把你當一回事。為了讓作品在拍賣會登場，需要借助畫廊的力量。我也是幸虧有畫廊協助，才有機會把畫作送上佳士得拍賣會。

對於藝術家來說，認識畫廊很重要。畫廊可以代為銷售與舉辦展覽，擔任代理人的角色。

而且在國外有「與其看很多個展，不如掌握大型的藝術節」的趨勢。像瑞士巴塞爾藝術展或威尼斯國際雙年展等，都會聚集許多重要藝術家的作品，因為可以「一網打盡」，吸引許多人前來參觀。收藏家、畫商、尋找新藝術家的畫廊也會蜂擁而至。

藝術節對於藝術家來說，也是不可多得的機會。然而在藝術節登場是以畫廊

為單位，個人無法參展。而且並非只要是畫廊，就能通行無阻，只有與一流藝術家合作的畫廊才有可能。

即使是決定要「將作品送到佳士得」，也應該跟畫廊商量該選什麼樣的作品。先經由經驗豐富的畫廊判斷，再經過佳士得審查，最後才能成為拍賣品。

而且，並不是列入拍賣品名單就可以萬事不愁。

既然是拍賣，就必須成交。從一開始就會決定估價，如果在拍賣會沒有達到最低估價，藝術家就會被淘汰。

也不是只要有一位收藏家以底價結標就好，還必須有某種程度的競爭。如果沒有多人出價，使價格飆升，藝術家將走下世界舞臺。那是個相當嚴峻的世界。

如果藝術家是生產部門，畫廊是營業部門，藝術品的銷售就是「一級市場」。

不過，藝術品並不是只販賣一次就結束了。購買了這幅畫作的收藏家，也有可能將這幅作品轉賣給其他收藏家，或是又送到拍賣會。這叫作「二級市場」。

在藝術領域也有相當重要的意義。

也有像這樣驚人的例子「在藝術家剛起步時的個展，以十萬日圓購得的作品

（一級市場），後來又在拍賣會場（二級市場）以一億日圓結標」。繪畫未必會

一直由同一個人收藏。

相反地，如果在二級市場便宜售出，藝術家的評價也會降低。也有收藏家送

入拍賣會的作品無人下標，才剛起步的藝術家從此窒礙難行的例子。

收藏家幾乎都是藝術愛好者，但也有人以投機為目的，因此也會有風險。不

過正因為有各式各樣的人參與，才使得拍賣市場欣欣向榮。

因此有代理藝術家的畫廊，為了避免藝術家的作品在二級市場低價售出，必

須具備自己以適當價格買回的「實力」。換句話說，如果只是想進入國際市場而

推出作品，缺乏可靠的畫廊協助，根本成不了氣候。

剛開始我覺得這些很複雜，也不是很懂，隨著漸漸了解運作的規則，我明白

「作品在佳士得拍賣登場」不算達成目標，而是一種挑戰的開始。

我第一次觀摩佳士得拍賣會，是在紐約紀念三一一的慈善拍賣，當時村上隆

164

先生的作品也在拍賣品之列。

在拍賣會場，藝術界人士人手一本拍賣目錄，「這件流標，這件的成交價是多少」在藝術家名字旁標示數字。在眾多提供作品的藝術家之中，陸續圈出「已成交」的記號。

我第一次參加佳士得拍賣的作品是《歷史遺跡的守護者》，雖然過程中我感到緊張不安，不過最後很順利地由一位住在新加坡的收藏家得標。這位收藏家一直在收集我的畫，據說這次是「為了慶賀送禮用」而以高價標下這幅作品。

或許這只是微不足道的成就，但我的確踏進了世界的入口。

成為有企圖心的畫家

「我必須再進步。那是為了獲得認可，一定要達到的目標！」

因為在佳士得拍賣受到刺激，我想起在紐約的「藝術強化特訓」，下定決心

要向世界挑戰。

在紐約，那一百多間藝廊對我不屑一顧。

當時我真的累壞了，但是回到飯店，卻怎麼也睡不著。並不是因為時差，而是因為不甘心。在深夜裡，我把鉛筆跟畫筆撒在床上，粗暴地畫著素描。即使把床單弄得亂七八糟，我還是無法克制自己的心情。獨處時，這樣的打擊似乎更鮮明。

並不是因為敗下陣來，而是為自己連參賽的資格都沒有而懊惱。我強烈地感受到，自己寧可體驗真正落敗的心情。

我也可以選擇放棄，回到長野。人生很容易選擇逃避，逃避之後依然可以活下去。不過，我絕對不想選擇逃避。

「謝謝紐約，讓我嘗到不甘心的滋味。我才沒有那麼軟弱，我還想經歷更多次懊惱的心情。再來呀！來呀！來呀！」

從那時候起過了三年。雖然經歷了許多事，但我覺得自己不過才剛開始。

我真心地想躋身世界頂尖畫家之列。

166

不過也因為說出這樣的話，曾引發尷尬的回應。

「小松小姐不是擅長畫靈異世界的畫家嗎？既然如此，說要在全世界揚名立

萬、成為畫作價值上億的畫家，好像有點……」

或許在對方的印象中，畫家就是很清貧，所以才會這麼說吧。

「不去想金錢與成功，能夠安貧樂道地持續畫畫，才是畫家。」

的確，像梵谷在三十七歲就過世了，一生都很貧窮，死後才成名。莫迪里亞

尼的生活也很困苦，在三十五歲病逝。

然而梵谷死於一八九〇年，莫迪里亞尼則是在一九二〇年逝世。藝術就像劃

時代的前鋒，也將是遺留到未來的文化。既然如此，為什麼我活在二十一世紀，

卻得依循百年前的人的做法？

想將作品傳達給全世界，只憑「總有一天我會受到賞識」這樣模稜兩可的想

法會太花時間。甚至耗費了時間恐怕也沒用。

我既不是為了成名，也不是為了財富。

我只是盡可能想讓更多人知道，世界上也有讓靈魂成長的生活方式。希望大

家也能感受到人與動物毫無差別的世界。藉由神獸，讓觀賞畫作的各位能與平常看不到的世界、眾神的世界形成聯繫，這就是我的使命。我想善盡自己的職責，所以希望大家欣賞我的畫。

這樣的心情從一開始到現在，始終不變。因此我想盡可能讓更多人看到我的畫。

因此需要在展覽或藝術節等，容易讓大家注意到的場合展出作品。我想這樣的機會越多，就越能在世界頂尖的藝術市場嶄露頭角。

「現在就算不進入市場，也可以獨自創作，在網路上發表，成為藝術界的新人」也有這樣的風潮，不過獨一無二的藝術品，難以透過網路的影片或圖像、印刷品傳達。有些東西要看到實物才能感覺出來。必須直接感受到畫的能量，靈魂才會有所觸動。

自二○一七年開始長期合作的「白石畫廊」在臺北為我舉行個展時，包括創作型歌手、企業家等一些臺灣的名流也成為我作品的收藏者。其中有一位已經七

168

十幾歲，他收藏的資歷已超過四十年，在他的私人美術館有價值數百億日圓的藝術品，另外也有暴龍與長毛象的骨骼標本。除了繪畫以外，他也很懂音樂與運動，主張「人生無非是窮竟『美』的概念」，境界有別於一般人。

那位收藏家對「白石畫廊」的執行長白石幸榮這樣說：「希望你能好好栽培像她這麼有原創性、才華洋溢的人。」

從白石先生那裡聽到這段話，我深深感受到過去以為藝術收藏家只是有錢，其實是誤解。我現在能看到保存良好的梵谷或伊藤若沖的畫作，也要感謝支撐藝術市場的眾多收藏家。

因此有人問我，對於想進美術大學的高中生有什麼忠告，我這樣回答：

「美術大學並不屬於義務教育，因此我希望學生們可以更積極向挑戰，不要小看自己。因為你們是最好的，一定要有自信。以正面的意義來說，希望你們成為有企圖心的學生。」

我想要積極迎戰。雖然也應該謙虛，但我不想表現無謂的謙遜。

我想成為能夠主動出擊的畫家。

藉由團隊完成工作

「Who is your behind?」

以前讓我參展的「WATERFALL GALLERY」老闆曾這樣問我。紐約有許許多多畫得好的人、耀眼的人、有才華的人。因此真正要看的是 behind（後盾）。

他的意思是「是誰在幫助妳，什麼樣的人在周遭協助妳？」

即使成為藝術家，也不可能獨力完成所有的事。應該跟協助自己的人組成團隊、達成目標。尤其如果要去國外發展，畫廊的力量絕對不可或缺。

不過，話雖如此，並不是投靠有影響力的畫廊就萬事不愁。

帶我去紐約增長見聞的塩原先生曾說：「去畫廊參觀個展時，可以試著向畫廊的人諮詢，聽他們對於畫家與作品的看法。關於自己覺得優秀的畫家，畫廊人員一定能侃侃而談，從中也可以感受到畫廊對於這位藝術家懷抱多少熱忱。」

的確就像他所說的，在認真經營的畫廊詢問關於展覽藝術家的問題，對方都會積極答覆。

「妳也覺得不錯吧？的確是位優秀的藝術家，作品的魅力在於……」聽到對方這麼說，很容易覺得：能讓畫廊的人青睞有加，這位創作者一定很值得期待吧。

這也意謂著，為了關照我的藝廊工作人員，我也必須創作出讓這二人真正欣賞的作品。不，不只是追求好的作品，也必須磨練自己的品格。

協助我的後盾不只是畫廊。許多藝術家跟畫廊建立兩人三腳般的合作關係，跟其他人相比，我是個特例。創作者是我，製作人是高橋先生，小山政彥會長與岡野社長、「風土」的夥伴們組成團隊。大致來說就像「生產部門一人、營業部門包括公司內外許多人」這樣的感覺。

因為有團隊協助，我可以專心從事繪畫。也因此祈禱的境界向上提升，甚至冥想，與他人靈魂產生更多共鳴，反映在畫中。

思考著團隊時，我想起在手島佑郎老師的私塾學習的內容。那是關於「神說『要有光』」這段話的典故。

據說查閱與猶太教聖經相關的口傳律法《米書拿》，會看到「在神說『要有

171

光』之前，祂已經說了十句話。」

開天闢地的神，其實也是最高層級的創造者。

上帝也不是獨自創造世界。需要說到十句話，我猜或許有其他神不同意。也就是包括反對意見在內，有個團隊與祂問答，所以才能完成富有創造性的活動吧？

這麼說來，為了創造，團隊或許是普遍的體制。

只有單獨一人的創作者，或許根本就不存在吧？

必須有團隊，才能完成創造吧？

這樣的領悟，為我帶來莫大的恩惠。

我做事不得要領，總是會在雨天外出時，購買大量畫具。

我也不擅長社交，面對合不來的人，反而會因為緊張而過於亢奮，脫離平常的狀態，也影響到對方。

我很愚笨，有時會得意忘形講出不該說的話而毫不自覺。我後知後覺，不曉

172

得已經惹人生氣；雖然也是因為經驗不足，但是以待人處事來說真的很糟糕。正因為如此，我需要團隊協助，不僅需要別人幫忙，也想藉由自己能作的事，對團隊有所貢獻。

上天見證一切

從二〇一七年起我正式朝亞洲發展，這個目標得以實現，要感謝白石畫廊。在銀座有兩間畫廊的白石畫廊，放眼未來先將總公司遷移到香港，在臺北也開設畫廊。

執行長白石先生曾這麼說：「藝術的熱潮，在世界巡迴旅行。」

十九世紀曾在歐洲風靡一時的亞洲熱，到了二十世紀轉移至美國，在接下來的二十一世紀又將移到亞洲。藝術不受語言隔閡，可說是真正自由的旅人……

因此白石先生不侷限於日本或歐美，日後將在亞洲推廣藝術。

白石畫廊在臺灣與香港的工作人員、海外企劃、日本企劃，許多成員透過工作都在關照我。

白石先生也囑咐我，跟收藏家之間的關係很重要。因為藝術品絕不便宜，所以願意出資收藏，表示真的很喜歡這幅作品，願意給予更多關注。

我一直想著「為了讓更多人看見，要畫適合展覽的大幅作品」，後來也會畫適合收藏的小幅作品。經過這麼一想，收藏家似乎也成為團隊的一分子。

白石先生不僅在生意上跟我往來，也是栽培我的重要人物。

「如果回溯藝術的歷史，一開始是宗教畫。不，從還沒有宗教的上古時期，洞窟的岩壁或岩石表面，或許已雕刻、描繪著神。自此之後，描繪的對象改為掌權者的肖像畫、靜物、風景、自己的內心，雖然題材一直在變，但是人類最早畫的，無疑是神聖的事物。欣賞繪畫的人回顧自身、試圖反省──我認為這才是藝術與人最早的對話，也是相當純粹的關係。不可思議的是，當我欣賞小松小姐的畫，彷彿超越千年的光陰，人與藝術的對話又再甦醒過來。就像從古代渾沌的世

界裡，孕育出神與宗教觀，從當今渾沌的社會，或許就誕生了藝術家小松美羽。」

這真是相當光榮的評價。白石畫廊經營的藝術家上百位，可說是蒐羅了日本最頂尖藝術家的作品。

「在世界上，畫得比小松小姐更好的人不計其數，但是妳的作品有種特別的力量，顯得與眾不同，並與其他人形成區隔。有位資歷達四十年的收藏家形容妳的作品『就像每個人都能認出畢卡索的作品，小松的作品也同樣具有辨識度。』妳的創作毫無疑問表現出妳自己。」

我詢問原因，白石先生這樣告訴我：

「因為妳的生活方式、思考方式都跟繪畫相符吧。所以妳必須繼續維持妳心中的神所認同的生活方式。否則往後妳將無法完成這麼有力量的作品。在第一次見面時，我曾經問過妳：『妳或許擁有我一直在找的才能。但是獲得認可、受到矚目之後，妳有把握不變得傲慢嗎？』那時妳回答當然。其實每個人都會這樣說，但我決定相信妳。因為我信任的不是語言的表象，而是妳本人。」

據說白石先生小時候如果做錯什麼事，就會低聲懺悔：「神呀，對不起。佛

啊，對不起。」相反地如果做了什麼好事，即使表面上蒙受損失，卻像受到讚揚似地感覺很輕爽。這就是日本人所具備「處處有神在看顧」的倫理觀與道德觀吧。

「小松小姐的作品彷彿在告誡我：不要為惡。妳的畫反映出應該依循正道、秉持正念的中心思想。」

聽到這樣的評語，我覺得：啊，這個人真的理解我所肩負的使命。所以我自己更應該繼續堅持無愧於神明、上蒼的生活方式。

但願接下來往亞洲發展的時代，我依然能表現「處處有神在看顧」的日本道德觀。

接受媒體報導也是一種「機緣」

我在媒體曝光的機率很頻繁。

這應該是向阿久悠致敬的專輯推出時，被介紹為「絕美銅版畫家」而成為開端。

我也曾配合電視旅遊節目或紀錄片拍攝、接受新聞採訪，二〇一五年的行程則由電視節目《情熱大陸》側拍記錄。

二〇一七年我在 SONY Xperia 智慧型手機的廣告客串演出。我想這是因為自己本身就是 Xperia 的使用者，也說過喜歡攝影、常用手機拍照，有人將這些轉述給廣告製作人，因此我接到合作邀約。記得那個時期 SONY 的訴求正好強調「Xperia 的攝影功能很優異」。

剛開始我很排斥在媒體拋頭露面，因為我認為藝術家應該憑作品決勝負。

比起作品本身，其實我更希望大家藉由我的作品，關注神獸的世界。更正確地說，我希望透過神獸，讓大家知道背後還有未描繪出的眾神的世界。

因此若是只注意我本人，似乎太過表面。

但是從某一個時期開始，我變得不再抗拒。並不是因為習慣了，或是受人吹捧而自我陶醉。

而是我了解到「這也是一種機會」。

二〇一七年展出的「神獸──Area 21」參觀者涵蓋的範圍很廣，令我訝異。附近的人、年輕人、或是攜家帶眷的人……等平常在藝術展不會看到那麼多形形色色的民眾，這都是拜媒體之賜。

同年上映的電影《花戰》以池坊流花道掌門人池坊專好為原型，由於我負責描繪劇中畫作，於是花道界人士與稍微年長的族群也來看展覽。

或許《情熱大陸》與 Xperia 廣告片也帶來一些影響，由於東京花園露臺紀尾井町的策劃，電車廂中央的垂吊海報與在附近發放的傳單，應該也有效果。

我很單純地想著：「太棒了！既然能讓這麼多人前來欣賞，要是可以在媒體曝光的話，還是儘量配合比較好。」

我並不希望只有喜歡藝術的人評論我的畫。

也不侷限於「只要懂得欣賞的人喜歡就好」。

動物跟人同樣都有靈魂，人與人之間不應該有差別，既然如此我希望能讓更多人欣賞。

178

我生長的環境並不優渥，但是媽媽經常告訴我「就算是借錢，也要嘗試想做的事」；以及不要先入為主，什麼都要試著經歷，遇到機會要把握等等。

應驗水杉之夢的高橋先生也有類似的想法，在我二十三歲時，他反覆告訴我「年輕時捨得犧牲金錢換取經驗，非常重要」。

「如果有人提出邀約，妳要立刻行動。雖然妳有些繪畫的才能，但是沒有其他特別可取之處。因為妳的人生經驗還很不足，各方面都可以試一試。不要仗著『因為我是畫家』就什麼都不會。也不要擺出一副『反正我就是與眾不同』的姿態。藝術家也是人，所以必須有禮貌、懂得應對進退。能夠清楚分辨什麼場合可以發揮自己的特色，什麼時候不能，這樣才能成為真正的藝術家。」

我原本只是喜歡照自己的感覺去畫畫，剛開始聽到這些話只答應「您說的對」，並沒有真正感同身受。面對媒體邀約，雖然很坦誠地答應，也是出於「既然經驗不足，只能去嘗試」的心態。即使明白「能夠在媒體亮相，機會難得」，但是在配合各種邀約的同時，我還是想專心畫畫。

不過，承蒙高橋先生與「風土」的成員幫助，我獲得各種各樣的經歷，這也

包括在媒體曝光等，於是我漸漸改變想法。

現在我將媒體視為是讓形形色色的人注意到作品的重要途徑，由衷感謝。

甚至到了三十幾歲，我明白「媒體不可能一直向我邀約不斷」。臉與身體只是容器與皮囊。年輕不會永遠持續。樹會枯，花會凋謝，水果會腐爛，人的青春也是一樣。

我不認為這是悲哀的。靈魂的成長與肉體是兩件事。

如果我只是因為年輕才獲得賞識，受到矚目，總有一天媒體自然不會再找我上鏡頭吧。

但是，只要我上了年紀以後，仍然能繼續創新，不管到了五十歲還是八十歲，不僅是媒體，還是會有許多人對我感興趣。

也就是在今後的人生，我將如何成長、選擇什麼樣的生活方式，都會變得愈來愈重要。

我希望自己不管到了幾歲，都會令人讚嘆：「這傢伙又做了有趣的事」；這就是我所嚮往的生命形態。

既然有「很排斥」，也會有「很喜歡」

猶太教的課題帶來許多啟發。拉比與手島先生的課程是根據希伯來文加以解釋，有許多有趣、引人入勝，令人訝異之處，所以我一直努力學習。

對於身在日本的我們，一天始於太陽升起的早晨，但是在以色列，一天是從黑暗籠罩的夜晚開始。據說當耀眼的太陽下山，白晝的炎熱在夜裡降溫，人們的心終於沉靜下來，於是展開新的一天。

在手島老師的私塾，關於光，我學到這些：

在燦爛耀眼的陽光下，就算點蠟燭也看不到光。但是在黑暗中點燃蠟燭，就看得見光。

同樣的道理，黑暗中自己靈魂的光在游移，所以察覺到自身的存在。因為有黑暗，所以我們能意識到自己的存在。

也就是說，了解自己正是生命的開始。

「正因為看到黑暗中靈魂的光，所以能認識真正的自己。所以黑暗也很重要。人們只尋求光，但是在光亮中看不見自己。」

這段話對於我的生死觀帶來很大的影響。

如果有黑暗才能襯托光，或許死亡才是真正的開始。

因為走向死後世界的「黑暗」，才能明瞭自己的本質是靈魂的「光」。這麼一想，死亡不是必須極力避免的對象，而是有助於認識自己的靈魂，非常重要的黑暗。銜接今生與來世，死亡並不可怕。

這麼說來，「八百萬神」於神在月的夜晚聚集在出雲大社，祭典也幾乎都在夜間舉行。從鬼怪彷彿即將出現、令人感受到死亡的黑暗中誕生的我們，其實一直跟看不見的世界有所聯繫。

然而生活在只有明亮光線照耀的世界，由便利的事物包圍，可想而知，我們也失去了什麼。

我想描繪照耀黑暗的光，也想繼續描繪神獸。

死後的世界與黑暗，將會映襯觀賞者的靈魂之光。

正如前面所提到的，我的作品描繪黑暗，「令人感到不舒服」。

剛認識高橋先生時，他曾這樣告訴我：

「妳的畫的確很有意思，不過無法引起所有人共鳴。有些人會覺得可怕，也一定有人會討厭。所以妳最好想成『很喜歡或是產生共鳴的人很少』。」

儘管如此，高橋先生還告訴我：

「很討厭總比漠不關心好。對於不感興趣的人，妳的目標是畫出讓他們覺得很恐怖，卻不自覺受到吸引的畫。」

反過來說，高橋先生在親友陸續過世、感到痛苦時，看到我的畫獲得安慰，他是位嚴厲的策劃者，帶來的壓力大到讓我出現心型圓形禿，即使到現在還是會訓斥、指正我，但是高橋先生喜歡我的畫，予以認可，則是毫無疑問的。

他從一開始就喜歡我的畫。

「我是妳的策劃者。策劃者會從心底相信自己覺得『好』的事物。對於自己所相信的會很認真。認真之後『這真的很棒！』的感染力會擴散開來。所以啊，策劃者不是職業，也不是工作。是一種角色，也是使命。只有最後成為生意時變

成工作，這時候才成為別人口中的『策劃者』。」

高橋先生相信我的畫，願意認真看待。一個人的認真會像傳染病似地擴散開來，以小山會長為首的「風土」夥伴們，「白石畫廊」的白石先生也跟著願意支持我。

甚至還有真心覺得「我很喜歡這幅畫」的收藏家與畫廊工作人員。也出現像大英博物館的妮可女士一樣開始欣賞狛犬的人。

「對於草間彌生來說，繪畫是一種治療，可以讓精神安定。對於小松美羽來說，繪畫是祈禱，也是信仰。Miwa Komatsu 最大的魅力是『心靈的純度』。」

對於妮可女士的評價，我必須加以實現，給予呼應。

在眾多「喜歡」這些作品的人當中，或許有人真的很欣賞。覺得討厭的人，也可能在不理解中開始感受到什麼。

據說有田製窯的工匠們第一次看到我描繪的狛犬時，很疑惑「這是什麼!?」

「真是看不懂，而且馬上就發現結構很複雜，不好做。但是不知不覺中覺得這兩隻越看越可愛。」

就像這樣，人的喜好有可能會改變，但也不可能每次都有這麼幸運的結果。

「因為自己畫得很開心，我只想專心繪畫，不在乎他人的評價」也有人這麼說。我也曾經歷這樣的時期，因此不會對這樣的想法加以否定。但是我現在應該負起自己的使命，為了讓大家欣賞而畫，我希望能引起眾人的關注。

接下來我將繼續吸引世人注意，同時接受大量「很喜歡」與「很討厭」的評價，並且進行「好惡大作戰」，希望能翻轉欣賞者的觀感。

現場作畫是建立聯結的藝術

我常常進行現場作畫。

面對著巨幅畫板或屏風，從零開始大約花一小時描繪。我會身穿白袴，在祈禱後開始下筆，因為我覺得這樣比較接近宗教儀式。

行為藝術並不是由我獨創，也不是最近才開始。

一九五〇年代，日本開始有「具體派」的行為藝術形式誕生，藝術家即興地

用腳作畫，其中尤其以白髮一雄先生在美國獲得高度評價，作品受到全世界收藏家的青睞。

美國傑克森・波洛克（Jackson Pollock）的行動繪畫也是行為藝術的一種，另外，將畫布割破，創造出《空間概念──期待》的盧齊歐・封塔納（Lucio Fontana），也是行動藝術的先驅。

從以前我就看過這類作品、讀過相關資料，不過實際上自己在眾人面前創作，興奮的感覺確實超出預期。

我的首次現場作畫是在二〇一三年。在福岡的大濠公園能樂堂，當時是因為「空海劇場2013」提出合作邀約。

主辦單位安排的情境是「在能劇舞臺上配合舞蹈表演，同時現場作畫，當舞蹈結束也同時畫完，舞臺轉暗」。觀眾的情緒很高昂，不容許失敗。

他們為我安排了大明星專用的「鏡子的房間」作為休息室，讓我在上場前可以集中精神，但因為過於緊張，我竟然在那裡吐了。

「咦？沒想到我這麼敏感。」雖然有些訝異，但上場後我立刻恢復正常。

正如空海大師從中國大陸傳入佛教文化，我所描繪的獅子、狛犬同樣也是從中國傳來。觀眾傳達的注意力與能量，彷彿直接投射在畫作，我發現「原來也有這樣的表現方式」。

後來在個展舉行現場作畫時，我開始感覺到，手裡似乎融匯觀眾與自己的能量，完成一幅畫。

漸漸地帶有「把跟大家一起完成的畫，獻給神明」的意義，在作畫前先冥想，甚至吟誦曼怛羅，對我而言，現場作畫變得就像宗教儀式。

但是因為要在有限的時間內完成，原本純白的袴會沾到手上的顏料，簡直像在巨大的調色盤上滾過一樣，而且不只是手，臉跟腳也到處沾上顏料，完全看不出來是白衣服。但是對我而言，這樣的服裝依然是神聖的。我也曾配合秋田縣的生剝鬼節現場作畫，藉由將一切串聯起來的大和力，經歷過各種有趣的嘗試。

我試過各種各樣的努力，希望能跟觀賞我畫作的人產生關聯。

我希望以畫作聯繫形形色色的人。

這樣的想法一年比一年強烈。也因此成為現場作畫的動機。

我會在個展會場露面，也是因為想跟欣賞作品的訪客互動。如果有人很認真地欣賞我的畫，我會既高興又不好意思。

我希望藉由繪畫讓大家看見另一個世界，並不想打擾。所以雖說是露面，幾乎都是在會場外的出口附近，主動向看完展走出來的人打招呼。在長野舉辦個展時，我曾推薦來自其他縣的訪客「這附近有很好吃的蕎麥麵店，要不要去吃吃看呢？」於是被笑：「小松小姐還兼任觀光導遊嗎？」

我希望藝術可以更生活化，也屬於所有人。

藝術不需要言詞，跟語文能力無關。我去紐約現場作畫時，也能跟許多人形成共鳴。

我希望接下來可以繼續推廣聯繫眾生的大和力。

神社般的藝術

我有個始終不變，一直支持我的堅強後盾，那就是我妹妹。

我甚至曾經對母親說：「謝謝您生下妹妹。既然有妹妹，我以後都不需要生日禮物了」，表示她對我有多重要。

現在我跟妹妹與寵物絨毛絲鼠一起住在東京的自宅暨工作室，所以不論在繪畫或私生活方面，對我最觀察入微的應該是妹妹。

她最近告訴我：「我覺得姊姊好像變了。」

我來東京已經十五年，不知為何始終不太會修飾自己，倒是妹妹受到稱讚，說變得成熟漂亮。回長野時，附近的鄰居阿姨說：「美羽真是一直都沒變呢。」

這樣的讚美真不知是好是壞。

這些話我只是隨意聽聽就忘，妹妹卻很認真地說：

「姊姊的畫變了喔。以前姊姊的畫彷彿在透露『想讓大家知道這些』，有些部分又好像在展現自我，但是現在不一樣了。看到姊姊的畫，感覺好像進了神社

似的。」

對我來說，這是最好的讚美。因為是自家人說的話，或許有些偏袒，不過那的確是我的目標：致力於創作「神社般的藝術品」。

在讀短期大學時為了湊學費，我開始在居酒屋打工，自我有生以來第一次看到那麼多上班族。整間店的客人都在大聲說話、喝酒、喧鬧。

在居酒屋打工要確認點菜的內容、陸續上菜、隨手將空盤撤下，必須很俐落，我有點應付不來。無奈之餘常被派去掃廁所，清潔喝醉酒的人嘔吐的穢物。

對於來自坂城町鄉下的我來說，上班族是種不可思議的生物。剛剛才很不舒服吐過的人，搖搖晃晃地從廁所出來回到座位上，又可以喊著「耶──！」跟著起鬨。

大家都說上班族是撐起日本的中堅分子，應該很辛苦吧。於是不自覺產生體諒包容的心情，我心想：「好，你們儘管吐吧！就算吐了我也會收拾乾淨，你們就盡情地喝、放心地吐吧！」

190

只是這麼多的上班族，他們每天究竟在做些什麼呢？

長野有很多農家，種包心菜的人或是種蘋果的人，都分得很清楚。我父親自己開工廠，生產精密儀器的零件，「製造的東西」很明確。跟父親很要好的某位叔叔經營的工廠專門製造彈簧，因此他的綽號是「彈簧先生」。

工廠的工作服散發著機器與機油的氣味。農夫的衣服聞起來有土壤的味道。

哪個人究竟在做什麼樣的工作，光看衣著就知道，我是在這樣的環境下長大的。

但是撐起日本經濟的上班族，同樣都穿著西裝，無法判斷哪個人在從事什麼。如果每天過著這樣的生活，恐怕很難感覺到靈魂吧。

正因為有許多這樣的人，我覺得如果讓他們接觸藝術，或許會有所不同。

「咦，美術館？我上次去好像是畢業旅行的時候吧。」就是因為有些人會這麼說，我更希望讓這樣的人欣賞藝術。因此我想創造出像神社般對外開放，每個人都能欣賞的藝術品。

岡本太郎先生的「太陽之塔」的確是公共藝術，不論對藝術是否感興趣的人都曾看過，它就像是一種象徵，也會為在地的人帶來活力吧。

而神社的狛犬，或許也可以視為一種公共藝術。祂總是在我們身邊，有時會靠近，凝視著我們的靈魂。

我希望有一天，能夠創作出讓經過看到的人心神安定的公共藝術。或是為發生過悲劇之地帶來撫慰，彷彿「地鎮祭」儀式或祈禱般的公共藝術。這樣的藝術品將受到看不見的世界的靈與神獸喜愛，成為靈魂棲息之處，即使在我離開人世之後，也依然有存在的價值吧。

就像史芬克斯的創造者不詳，到時候，我的名字或許也將被遺忘。但是等未來世界的人能以科學方法打開第三隻眼，看到我的作品時，或許他們會討論說：「創造這件作品的前人，說不定能看到神獸的世界。」到了那個時候，我想自己藉由描繪現在，銜接過去與未來的使命，就算真正達成了。

那就像我們偶爾經過的神社，或是拉斯科洞窟的遠古壁畫。

想要完成這樣的藝術作品，或許憑我的餘生還無法完成，但是儘管如此，我還是想繼續創作。

我向手島先生學習猶太哲學已經來到第七年，當這本書寫到一半時，我在學習會聽到這樣的內容：

「succeed」（成功）據說源自「sub + ceed」。

「sub」表示潛在、隱藏，「ceed」有前進、貫徹、持續的意思。也就是說，所謂成功，正是「在達到目標前，只是靜靜地持續努力」。「在猶太人當中，有很多出類拔萃的人，這也表示他們有許多人不斷默默努力著，直到成功為止。」

聽到老師這段話，更加深我的決心。

藝術無國界

即使我們常提到「日本傳統文化」，其實那也只是構成地球歷史的一塊拼圖。

儘管有田燒是日本的傳統文化，但是瓷器的由來也跟中國與歐洲有關。

和服雖然是日本傳統文化，但是觀察收藏在奈良正倉院的貢品，會發現設計也融入了從中東傳來的圖樣。

因此不必說「日本的傳統文化很厲害」，或是「應該尊崇中國文化」、「無論如何發源地在歐洲，不，中東」，所有文化都可以視為地球遺產的一部分，彼此相連構成一個整體。

藉由將各個零星的拼圖整合為一的「大和力」，創造出像馬賽克那樣美的文化，將會是人類的福祉。

因此最好還是再多了解一些。即使是日本的事物，還有很多我所不知道的，而且越接觸越想知道更多。輪島塗漆器很精緻，京都的織染物也有深厚的底蘊。

二○一六年在輕井澤舉辦G7交通部長會議時，由我負責設計絲巾，作為送給各國女性大使或大使夫人的禮物。當時我跟博多織的師傅及岡野先生經過許多討論，絞盡腦汁。

最後的成品並不是統一採用和風的設計，而是每一件都各有不同，染上該國國鳥的羽毛顏色。

正好我的名字叫作「美羽」，帶有「羽」這個字。鳳凰又稱為不死鳥，也是神獸之一。與基督教中神的化身「鴿子」，同樣都是來自看不見的世界的使者。

二〇一六年，我去過以色列。同年紐約世貿中心收藏我在現場創作時完成的作品。這個機緣是由杉原千畝之子——杉原伸生介紹而促成。

杉原千畝領事在第二次世界大戰時，曾經發給受納粹迫害的猶太人「救命的簽證」，拯救無數生命。在紐約也有許多猶太人，對他們來說納粹大屠殺並不是遙遠的歷史。

基於這樣的緣分，加上我向手島先生學習猶太教的知識，我相信所有的宗教都服膺於同一種真理，因此基督教、猶太教、伊斯蘭教的聖地耶路撒冷，是我想造訪的地方。

我的母親喜歡去神社佛閣，但是當星期天我們家附近的教會在發餅乾時，她也會提議：「妳要不要去主日學，領點心聽布道？」

所以我無意間曾聽過耶穌在約旦河受洗的故事，託手島先生的福，又獲得有系統的知識。

實際上到了現場，約旦河是深褐色而且並不寬闊，我心想著「原來只有小河的規模」，但是遙想著歷史，感觸的確特別深刻。

我捲起牛仔褲管，把腳浸在水裡，無意識地望著約旦河對岸。

約旦河的對岸，感覺要比千曲川對岸來得近。我想起當時的小孩要等到上中學以後，才能獨自走向千曲川對岸。

以色列人要服兵役，因此年紀比我小的年輕人穿著軍服，手持槍枝步行。他們攜帶殺人的工具吃午飯、喝咖啡，尋常過日子。

約旦河畔也有年輕的以色列士兵駐守戒備，他們穩穩拿著槍。另外在河對岸的約旦也有年輕士兵駐守，雙方隨時準備展開戰鬥。

我心想：「雖然這條河不大，走著走著似乎就可以涉水而過，不過我要是直接渡河，恐怕會被約旦的士兵槍殺。」

在這裡，宗教的隔閡遠比在日本時想像的還嚴重。前方有位持槍站崗的年輕人。

這時我忽然注意到，約旦士兵所在的小屋屋頂，有著白色的鴿子。鴿子在街上也很多，但是沒想到連這種地方都有。

我看著眼前「彷彿《聖經》裡描述的世界」，忽然鴿子飛起來了。

鴿子飛翔的身影與太陽重疊，看起來像某種神聖的象徵。

鴿子迅速飛越約旦河，這次停在以色列士兵正待著的小屋。或許對於經常往返於河岸兩側的鴿子，根本沒有彼岸或此岸的差別。

這時，我看到自己所描繪的神獸或神靈的本質，彷彿超越國境，就像他們祈禱的根源。

不論哪個國家，都只是地球上的一個地區。

無論哪個星球，同樣只是宇宙的一小部分。

各種文化與宗教都值得尊敬，動物與人同樣擁有靈魂。

沒有差別，充滿和平與祈禱的世界，將受到神獸與守護獸保護。

我想將那樣的世界與這個世界，聯繫在一起。

也想透過藝術創作，創造一個沒有河對岸的世界。

晨間醒來後，我每天都會點線香祈禱。

「所有宗教的神明，非常感謝祢們。獻上我虔敬的心意。拜託請讓我的畫跟世人形成聯繫。」

我為了完成繪畫的使命，為了善盡職責而必須畫的東西實在太多，沒有時間陷入低潮。

沒有迷惘。也沒有不安。

今天畫，明天畫，後天也持續在畫。

我將會一直畫下去。

你會為何而祈禱？

你將一直持續從事什麼？

因為你的靈魂知道答案，希望有一天你能夠自己想起來。

198

後記

感謝各位閱讀這本書。

接下來我的人生還有許多未完成的目標，有待努力，我想向過去與我相關，以及提供協助、透過繪畫與我形成關聯、共同努力的人，還有接下來將遇到的所有人致謝。在寫這本書時，我回想過去，點點滴滴對我都有其必要。所有的一切都是學習，造就現在的自己，儘管這些沒什麼特別，幾乎是每個人都會經歷，微不足道的小事⋯⋯

有人問我：「如果時光倒流，妳想回到哪個時期？」但是我並不想回到過去。因為每一件事對於現在與未來都有其必要。

並不是因為過去的日子有多特別，我現在漸漸地確切感受到，日常生活中充滿著唯有經歷才會明白的智慧。

現在正閱讀這本書的你也是如此，如果你覺得自己很平凡，甚至對過去感到後悔，我希望這本書能讓你能察覺到，此時此刻的自己有多特別。

你會感覺到自己的每一次呼吸嗎？

你所吸入的空氣，接下來都完全吐出來了嗎？

然後你還能再次吸氣嗎？

即使是尋常的這些步驟，因為活著，所以顯得理所當然。得要到我們的肉體腐朽只剩下靈魂，才會為其中的可貴而嘆息，甚至覺得感激。

正因為「能夠呼吸」，心臟能夠跳動、肌肉可以使力、大腦會思考，我們能夠努力活著、善盡自己的職責，感受周遭有什麼樣的人存在，這些人和自己又有什麼關聯，實現看似無知無覺的日常。

這一切都既特別又隨處可見，如果分解成最單純的元素，再有名的人或歷史人物，或者是自己，其實都沒什麼不同。大家都是為了準備下一次呼吸而活。

現在，我跟小寵物絨毛絲鼠及妹妹住在一起。在這樣的日常生活中，我總是感覺到語言的溫度、生命帶來空氣的流動、在寶貴時光形成的羈絆。

妹妹早上起來後，常常會為我繪畫的進展感到訝異。因為我常常趁半夜一鼓作氣完成畫作。不過，不知不覺間，我也會因為想看妹妹早上驚訝的表情，邊想像著翌日早晨的情景邊作畫，就像小孩一樣。

如果跟靈魂的輪迴相比，小孩與大人之間數十年的年齡差距，顯得微不足道。

假設你的靈魂已經有好幾萬歲，經過這麼一想，肉體的年齡只是小事。我也曾經猜測，自己的畫作在臺灣竟能引起這麼大的迴響，說不定我前世是臺灣人。

我會受到狛犬與史芬克斯的吸引，或許在過去某一世，我曾是搬運堆砌史芬克斯石塊的工人。

然後不知不覺，地球感覺就像是故鄉。如果以「和」的方法融合各種文化加以設計，稱為大和力，這種感覺應該就是靈魂的大和感吧。

如果以靈魂的角度思考，從小孩長成大人的過程就會變得更純粹。人應該有些讓靈魂成長的作為，對我而言，這種成長就是向人們傳達神靈與神獸的形象，

即使一般來說祂們被認為是虛構的；也出於這種使命感，讓我拾起畫筆。

肉體的快樂或許可以透過金錢獲得，但是肉體本身有其界限。為了請大家重視靈魂，我描繪狛犬。「你的靈魂是美麗的嗎？」我彷彿在向狛犬祈禱，請祂不要捨棄人類。

但願繪畫成為治癒靈魂的藥⋯⋯

既然沒有永遠，那麼靈魂的輪迴將持續到什麼時候？

只要現在還活著就是奇蹟。有如從大海發現一根針般難能可貴，我絕對不想糟蹋，也不想種下禍端。我想迎向光奔跑。藉由給予我支持與力量的團隊，我要展開美麗的翅膀燦爛地飛翔！

別張著嘴發呆！

勇敢向前！

最後，我想以自己今後的座右銘，跟各位分享：

說些藉口或是裝模作樣

都不是你的本意

別在不了解自己的真心時就死去

連討厭你的人都不存在時

那就是你的末日

越是頂嘴只會顯得自己無能

唯有獲得肯定才是立身之道

不要對任何人表現驕縱

獨處仍不可狂妄

這並不代表不滿足

能夠讓你見識到更遼闊眼界的朋友

只要你自己放寬心胸　其實一直近在身邊

萬一經歷失去、懊悔，成為失敗者

即使遭到無情嘲笑

就算被當成傻瓜

也要咬緊牙關不妄辯

重新站起來

活出自己

沒有誰比較與眾不同

「特別」只不過是恣意加上的形容詞

大家都是一樣的

正因為如此　你我都必須活得更精彩

為了承擔自己的使命

正因為現在有願意跟自己共同努力的夥伴

更應該再進化

只要身邊有朋友提醒自己不變的本質，你便該

不驕傲

不得意忘形

不回嘴

不斷精進

遵從靈魂的意志

這麼一來即使原本是馬鹿（笨蛋）

最後也會因為憧憬神駒

脫去頭上的角　蛻變為野鹿

我所追求的不是繪畫技巧

而是持續提升祈禱的境界

我將以此自勉

感謝

People
尋找靈魂的使命：我創造藝術傑作的歷程

2024年2月初版　　　　　　　　　　　　　　　　定價：新臺幣380元
有著作權・翻印必究
Printed in Taiwan.

著　　　者	小	松　美	羽
譯　　　者	嚴	可	婷
叢書編輯	杜	芳	琪
校　　　對	胡	君	安
內文排版	張	靜	怡
封面設計	初雨有限公司		

出　版　者	聯經出版事業股份有限公司	副總編輯	陳	逸	華
地　　　址	新北市汐止區大同路一段369號1樓	總　編　輯	涂	豐	恩
叢書編輯電話	(02)86925588轉5394	總　經　理	陳	芝	宇
台北聯經書房	台北市新生南路三段94號	社　　　長	羅	國	俊
電　　　話	(02)23620308	發　行　人	林	載	爵
郵政劃撥帳戶	第0100559-3號				
郵撥電話	(02)23620308				
印　刷　者	文聯彩色製版印刷有限公司				
總　經　銷	聯合發行股份有限公司				
發　行　所	新北市新店區寶橋路235巷6弄6號2樓				
電　　　話	(02)29178022				

行政院新聞局出版事業登記證局版臺業字第0130號

本書如有缺頁，破損，倒裝請寄回台北聯經書房更換。　　ISBN　978-957-08-7260-6 (平裝)
聯經網址：www.linkingbooks.com.tw
電子信箱：linking@udngroup.com

國家圖書館出版品預行編目資料

尋找靈魂的使命：我創造藝術傑作的歷程/小松美羽著．
嚴可婷譯．初版．新北市．聯經．2024年2月．248面．14.8×21公分
（People）
ISBN　978-957-08-7260-6（平裝）

1.CST：小松美羽　2.CST：藝術家　3.CST：傳記　4.CST：日本

909.931　　　　　　　　　　　　　　　　　112022651